천일시화 에고

일상과 우주를 넘나드는 천 편의 시와 그림책

제2권

일상과 우주를 넘나드는 천 편의 시와 그림책

천일시화 에고 제2권

2016년 6월 15일 초판 1쇄 발행
그린이: 정다혜 | 지은이: 현우철

펴낸이: 현태용
펴낸곳: 우철 주식회사 | 출판신고: 제315-2013-000043호
주소: (07532) 서울시 강서구 양천로 551-24, 305호 (가양동, 비즈메트로2차)
전화: 070-8269-5778 | 팩스: 0505-378-5778 | 이메일: publishing@ucheol.com
홈페이지: http://www.ucheol.com

ⓒ 우철 주식회사
ISBN 979-11-956032-4-4 04650, ISBN 979-11-956032-2-0 04650 (전10권)

이 책의 국립중앙도서관 출판예정도서목록(CIP)은 서지정보유통지원시스템 홈페이지(http://seoji.nl.go.kr)와
국가자료공동목록시스템(http://www.nl.go.kr/kolisnet)에서 이용하실 수 있습니다.
(CIP제어번호 : CIP2016012794)

책값은 뒤표지에 있습니다.
잘못된 책은 바꿔드립니다.

Cheonilsihwa Ego

천일시화 에고

일상과 우주를 넘나드는 천 편의 시와 그림책 제2권

정다혜 그림 | 현우철 지음

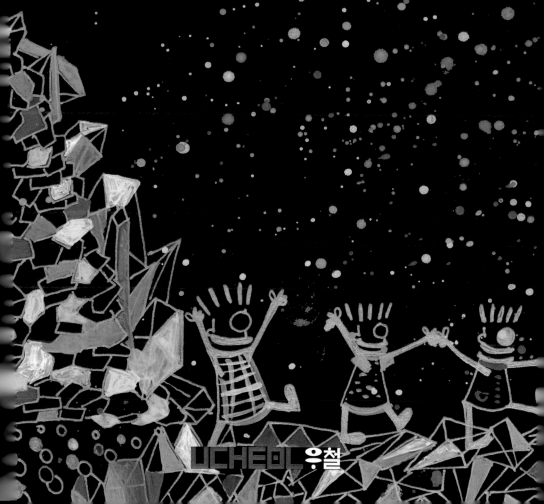

니CHEOL 우철

정
다
혜

안녕하세요? 저는 에고(Ego)작가 정다혜라고 합니다. 아직 자아를 말하기에는 어린 나이이기도 하고, 이렇게 책을 내는 것 또한 적은 나이라고 생각합니다.

하지만 저는 풍요롭지 않은 상황에서도 행복했기에, 넉넉하지 않은 환경에서도 항상 '할 수 있다'를 외치며 일어났기에, 제가 직접 이렇게 몸소 체험했던 일들이 어쩌면 제게는 지극히 평범한 것인지도 모릅니다.

우리들 마음속에 누구나 가지고 있는 '자아'라는 생명이 무한하다는 것을, 예술적으로 자유롭고 다양한 시각에서 표현하고 싶은 마음에 지난 1년간 끊임없이 SNS(Social Network Service)를 통해 작품 활동을 해오고 있습니다.

『천일시화 에고』는 현우철 시인이 써놓은 1,000편의 시를 보며

느낌이 오는 대로 하나하나 정직하게 그려서 완성한 작품입니다. 이 작품을 작업하는 동안 수차례 읽었던 1,000편의 시를 통해 저는 저에게 없었던 끈기와 노력, 또 하루의 중요성과 사랑의 마음가짐 외에도 많은 것을 느낄 수 있었습니다. 현우철 시인과 함께 작업을 하고 또 1,000편의 시를 읽으면서 오히려 제가 얻은 것들이 더 많은 것 같습니다.

전에는 누구에게나 무한한 자아가 있다는 단편적인 생각만을 했다면, 지금은 그 어떤 사람의 자아라도 보석처럼 가꾸어줄 수 있다는 것을 깨닫게 되었습니다.

'에고(Ego)'라는 캐릭터를 자신의 자아 움직임이라고 생각하며 시를 읽으면 이해가 더 빠를 뿐만 아니라 내 자아와의 직접적인 소통으로 더욱 재미있게 『천일시화 에고』와 소통할 수 있을 것입니다.

우리는 하루라는 하나의 선물을 매일 누구나 받고 있습니다. 같은 시간 안에서 각자 다른 곳을 보고 있지만 결국은 누구나 행복을 원하고 있습니다. 행복을 얻기까지의 과정과 추구하는 가치는 물론 다르지만 말이에요. 자신의 자아에 집중하고 '에고'가 원하는 것들에 귀를 기울이고 노력한다면 행복의 소리가 들려올 것이라고 자부합니다.

그리고 이 책을 읽으시기 전에 '에고' 캐릭터의 생김새에 대해

설명드리자면 검은자와 흰자만으로 이루어진 각기 다른 원형의 눈은 사람의 내면과 외면을 뜻합니다.

항상 벌리고 있는 두 개의 작대기로 이루어진 입은 꾸밈없고 숨김없는 마음의 통로를 항상 열고 있는 모습입니다.

5개의 머리카락은 어릴 때의 자아가 곧 잠재력이라는 메시지를 담고 있어요. 그 이유는 나이가 들어갈수록 다른 사람들의 시선에 얽매여서 어릴 때의 울고 싶고 웃고 싶은 원초적인 감정들조차 숨기게 되면서 정작 자신이 진심으로 하고 싶었던 욕구조차 자꾸 피하고 가둬두는 모습들을 많이 보아왔기 때문입니다.

마지막으로 손의 모양새를 보시면 3개의 손가락과 하나의 투명한 엄지손가락으로 이루어져 있습니다. 3개의 손가락은 부족한 우리의 모습입니다. 누구에게나 단점이 있는 것처럼, 하고 싶은 일들에 쉽게 뛰어들지 못하는 요소 중 하나가 이 부족한 손가락 때문입니다.

무엇을 시작하기도 전에 '나는 안 돼', '나는 소질이 없어' 등 자신의 3개뿐인 손가락을 보면서 낙심하고는 선택을 하지 않는 모습들을 주위에서 많이 볼 수 있습니다.

하지만 우리에게는 투명한 하나의 엄지손가락이 있습니다. 이 손가락은 욕구를 뜻합니다. 3개의 손가락밖에 없어도 이 하나의 투명한 손가락으로써 무엇이든 선택을 하도록 할 수 있습니다.

자신의 자아가 속삭이는 꿈들이 처음에는 부족한 모습일지 몰라도, 끊임없이 달려가면서 또 세상을 처음 보는 어린아이처럼 호기심을 가지고 노력한다면 결국엔 안 될 것은 없다는 뜻입니다.

우리 세상은 우리가 만들었습니다. 아무것도 없는 이 지상에 여러 도구들을 만들고 아름다운 꽃들도 심고 거대한 건물들도 지었습니다. 이 모든 것들이 우리 손에 의해 만들어진 창조물들입니다.

그래요! 우리들은 모두 자신의 꿈을 창조해 나가는 창조자들입니다. 자신에게 있는 약점의 소리에 겁내지 말고 무엇이든 도전해보세요. 저는 당신이 꼭 이룰 수 있다는 것을 믿습니다.

『천일시화 에고』에 나오는 1,000편의 시에는 사람들의 모든 감정, 모든 연령대의 공감대 형성, 그리고 반복되는 하루의 행복은 1년, 그리고 평생의 행복을 보장한다는 메시지가 담겨 있어요.

행복과 성공을 위해서『천일시화 에고』와 함께 자신의 더 큰 자아를 창조해가며 멋진 도전을 해보시길 바랍니다.

2015년 10월

정다혜

현
우
철

 1998년 첫 시집을 낸 이후로 참 많은 시간이 흘렀습니다. 돌이
켜보면 정말 아득한 세월인 것 같으면서도 어떻게 보면 찰나의 순
간처럼 느껴지기도 합니다.

 많은 분들께 책을 읽는 재미와 감동, 그리고 꿈과 행복을 선사
해드리고 싶은 저의 간절한 마음을 이 책에 모두 담았습니다. 이
책을 통해 많은 분들께서 삶의 긍정적인 에너지뿐만 아니라 창의
적인 생각, 천재적인 영감, 일상의 사소한 깨달음까지 덤으로 얻
으실 수 있다면 저는 더없이 큰 보람과 행복을 느낄 것입니다.

 『천일시화 에고』는 제가 1,000일 동안 쓴 1,000편의 시에 정다
혜 작가의 그림 1,000점이 더해져서 완성된 작품입니다. 오랫동
안 동면에 빠져 있던 1,000편의 시가 1,000점의 천재적인 그림을

만나 비로소 깊은 잠에서 깨어나게 된 것입니다.

정다혜 작가의 작품을 보면 마치 살아 있는 듯한 '에고(Ego)' 캐릭터의 모습이 그림마다 담겨 있습니다. 귀엽고 사랑스러운 모습에 재미있고 역동적인 움직임까지 느껴집니다. 게다가 선과 색을 다루는 능력은 정말 남다르고 탁월하여 가히 천재적이라고 할 수 있습니다.

정다혜 작가의 작품을 처음 본 순간, 아주 오래전부터 그토록 찾고 있었던 바로 그 그림이라는 것을 직감적으로 알 수 있었습니다. 예술 작품으로서의 미적 가치와 소장 가치의 영역을 넘어, 사람들의 지친 마음과 영혼을 치유해줄 수 있는 강력한 힘과 콘텐츠로서의 무한한 가능성 또한 느껴졌기 때문입니다.

『천일시화 에고』는 총 10권으로 이루어져 있습니다. 각 권마다 100편의 시와 100점의 그림이 수록돼 있고, 그림은 원작의 느낌을 가능한 한 그대로 살리기 위해 모두 컬러로 제작됐습니다.

이 책은 남녀노소 가리지 않고 그 어떤 분이라도 부담 없이 편하게 읽어볼 수 있습니다. 뒷부분부터 거꾸로 읽어도 되고, 중간부터 읽어도 되고, 가볍게 넘기면서 띄엄띄엄 읽어도 됩니다. 아니면 그냥 타임머신처럼 시공을 초월하여 앞으로 갔다가 뒤로 갔다가 하면서 읽어도 됩니다.

만약 그동안 '자아'를 소홀히 대했던 내 자신의 모습을 일상 속

에서 문득 발견하게 된다면, 이제부터는 화분의 꽃에 물을 주고 거름을 주듯이 날마다 잘 가꾸어 나갈 수 있으면 좋겠습니다.

　바위 위로 똑똑 떨어지는 물 한 방울의 힘은 비록 미약할지라도, 매일 쉬지 않고 변함없이 같은 곳을 향해 떨어진다면 결국에는 그 어떤 바위라도 뚫을 수 있을 것입니다.

　아무쪼록 이 책을 통해 많은 분들께서 실제 현실의 삶인 '일상' 속에서 긍정적인 변화를 경험하고 또 행복할 수 있기를 간절히 소망합니다. 행복은 정말 무한한 것이기 때문에 마음먹기에 따라 얼마든지 누구나 행복해질 수 있습니다. 행복하기 위해 끊임없이 노력한다면, 어느 날인가 문득 정말 행복한 자신의 모습을 볼 수 있을 것입니다.

2015년 10월

현우철

—————— 제2부 ——————

──────── 제3부 ────────

───────── 제4부 ─────────

제5부

천일시화 에고: 제2권

제1부

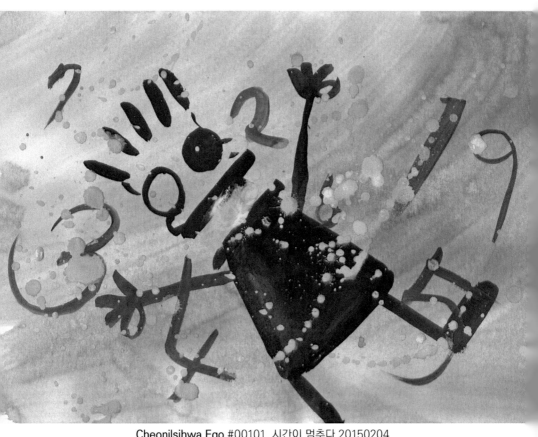

Cheonilsihwa Ego #00101. 시간이 멈추다 20150204

2005년 5월 9일 월요일

#00101. 시간이 멈추다

하늘에서 빛이 내려오다

그 빛을 받고 풀이 일어서다

온통 초록빛으로 눈이 부시다

꽃이 가로등처럼 환하게 웃다

안개가 어깨를 뽀얗게 누르다

이슬이 땀방울처럼 송송 맺히다

하늘에서 가랑비가 쏟아지다

꿀벌들이 비를 피해 꽃잎 속에 숨다

새들이 저마다 집으로 돌아가다

어디선가 잔잔한 바람이 불어오다

한 폭의 그림처럼 시간이 멈추다

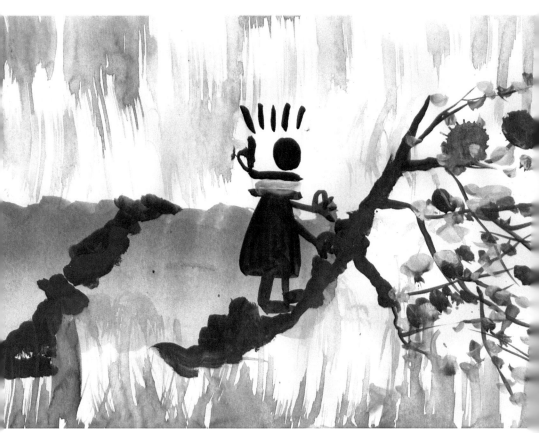

Cheonilsihwa Ego #00102. 절망의 끝 20150204

#00102. 절망의 끝

어둠의 끝에서야 비로소
한 줌의 빛이 새싹처럼 돋아나다

겨울의 끝에서야 비로소
애틋한 봄이 애인처럼 다가오다

절망의 끝에서야 비로소
새로운 희망이 꽃처럼 피어나다

Cheonilsihwa Ego #00103. 쓰레기통에 버려야지 20150204

2005년 5월 11일 수요일

#00103. 쓰레기통에 버려야지

좋은 욕심은 오랫동안 마음속에 품더라도

나쁜 욕심은 일찌감치 쓰레기통에 버려야지

좋은 습관은 죽을 때까지 가지고 가더라도

나쁜 습관은 일찌감치 쓰레기통에 버려야지

좋은 생각은 항상 머릿속에서 맴돌더라도
나쁜 생각은 일찌감치 쓰레기통에 버려야지

좋은 추억은 가슴속 깊이 묻어두더라도
나쁜 추억은 일찌감치 쓰레기통에 버려야지

좋은 사랑은 언제까지나 내 곁에 두더라도
나쁜 사랑은 일찌감치 쓰레기통에 버려야지

좋은 지식은 항상 열심히 배우고 익히더라도
나쁜 지식은 일찌감치 쓰레기통에 버려야지

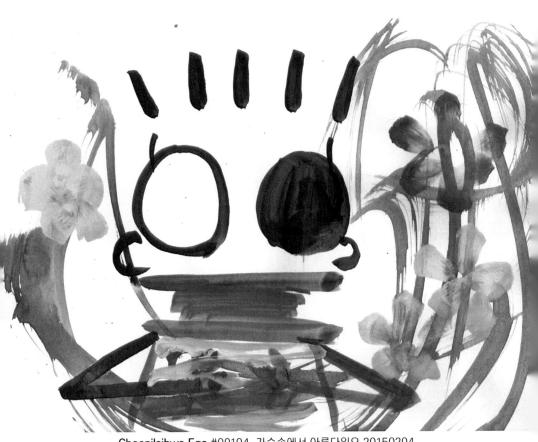

Cheonilsihwa Ego #00104. 가슴속에서 아름다워요 20150204

#00104. 가슴속에서 아름다워요

그대가 어디에 있든

추억은 언제나

가슴속에서 아름다워요

그대가 늙어 죽어도

추억은 언제나

가슴속에서 아름다워요

그대가 다시 태어나도

추억은 언제나

가슴속에서 아름다워요

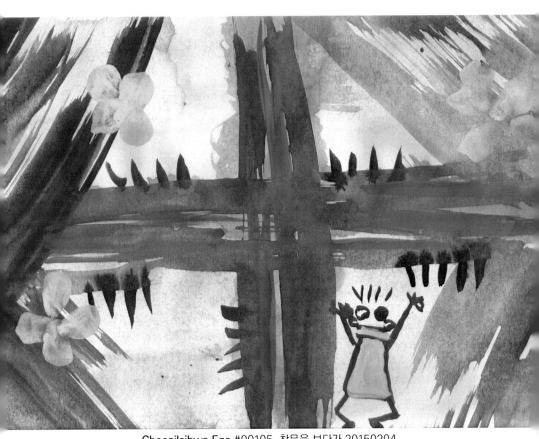

Cheonilsihwa Ego #00105. 창문을 보다가 20150204

#00105. 창문을 보다가

햇살이 미끄럼틀을 타다가
창문으로 막 쏟아져 들어오다

바람이 공중에서 그네를 타다가
창문으로 막 날아 들어오다

나는 밥상 위에 놓인
싱싱한 양파를 한 조각 씹어 먹다

텔레비전은 쉬지 않고
무엇인가를 보여주고 들려주다

책은 누군가 읽어줄 때까지
조용히 책꽂이에서 침묵하다

Cheonilsihwa Ego #00106. 이빨 20150204

#00106. 이빨

잊혀져버린 언어를 일깨우는

표범의 날카로운 이빨,

파고든다

파고든다

파고든다

말랑말랑한 피부 속으로

짜릿한 탈출의 쾌감 속으로

파고든다

파고든다

파고든다

토끼 이빨도 아니고

드라큘라 이빨도 아니다

파고든다

파고든다

파고든다

잊혀져버린 언어를 일깨우는

표범의 날카로운 이빨,

파고든다

파고든다

파고든다

점점 더 파고든다

Cheonilsihwa Ego #00107. 창문을 여니 20150204

#00107. 창문을 여니

창문을 여니
아카시아 향기가 난다

어느새 방안은
온통 꽃향기로 가득하다

휴전선 너머 북쪽 어딘가에서
반가운 소식이 오려나

내 마음속 깊은 곳 어딘가에서
희망의 새싹이 돋아나려나

창밖의 까치가
반갑게 울고 있다

Cheonilsihwa Ego #00108. 우리는 정말 20150204

#00108. 우리는 정말

우리는 정말
우리도 모르는 사이에
서로 하나가 되어 있었다

우리는 정말
우리도 모르는 사이에
서로 몸과 마음을 열고 있었다

우리는 정말
우리도 모르는 사이에
서로 눈부시게 뒤엉켜 있었다

우리는 정말
우리도 모르는 사이에
서로 하나가 되어 있었다

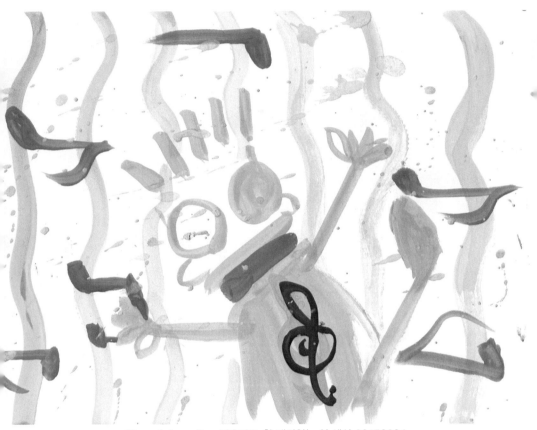

Cheonilsihwa Ego #00109. 참 재미있는 이 세상 20150204

#00109. 참 재미있는 이 세상

참 재미있는 이 세상,

한번 멋지게 살아도 좋을 이 세상,

누군가를 정말 마음껏 사랑해도 좋을 이 세상,

언제나 행복이 가득 흘러넘쳐도 좋을 이 세상,

굳이 남과 비교하지 않아도 될 이 세상,

무엇이든 마음먹기에 달린 이 세상,

참 재미있는 이 세상

Cheonilsihwa Ego #00110. 성난 파도 20150204

#00110. 성난 파도

엄청난 문명의 물결이
성난 파도처럼

밀
려
오
다

세상의 수평선이 기지개를 켜고
거북이처럼 두 눈을

깜, 빡, 이, 다,

첨단기술의 나무들이 자라 오르고
금빛 모래처럼

반, 짝, 이, 다,

엄청난 문명의 물결이
성난 파도처럼 다시

밀

려

오

다

바람이 세차게 불던
어느 4차원 바닷가에서

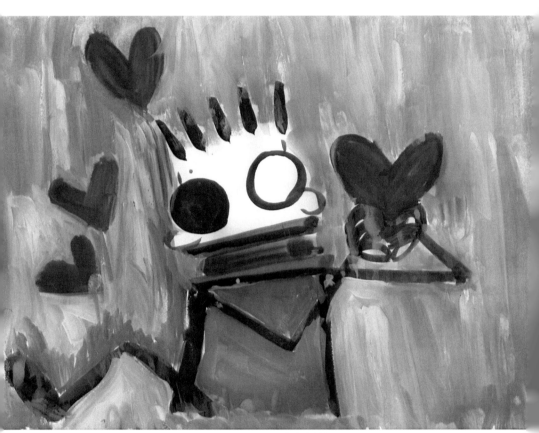

Cheonilsihwa Ego #00111. 사랑과 행복 20150204

#00111. 사랑과 행복

나는

그

ㅁ처럼 다이아몬드처럼

영원히

벼

ㄴ하지 않는 것이 좋다

벼

ㄴ하지 말아야 할 것은

계속

벼

ㄴ하지 말아야 한다

그러나

벼

ㄴ해야 할 것은
계속
벼
ㄴ해야 한다

그래서 나는 더욱

그
ㅁ처럼 다이아몬드처럼
영원히
벼
ㄴ하지 않는 것이 좋다

그게
사랑이었으면 좋겠다

그게
행복이었으면 좋겠다

Cheonilsihwa Ego #00112. 헬리콥터 20150204

2005년 5월 20일 금요일

#00112. 헬리콥터

얼마 전부터 우리 집 위로

헬리콥터가 자꾸 지나다니네

윙, 윙, 윙, 윙,

처음에는 그냥 그런가 보다 했는데
이제는 놈이 지나갈 때마다 창문까지 흔들리네

덜커덩, 덜커덩, 덜커덩,

뭐 하는 헬리콥터인지
도무지 시끄럽기만 하네

에잇,

괘씸한
헬리콥터

Cheonilsihwa Ego #00113. 조용한 주말 20150204

2005년 5월 21일 토요일

#00113. 조용한 주말

편안하고

조용한 주말이다

헬리콥터도

주말에는 쉬는가 보다

야…… 호……
(야…… 호……)

날씨도 정말
기분 좋게 화창한 주말이다

하늘은 푸르고
새들은 즐겁기만 하다

정말 평화롭고
자유로운 주말이다

Cheonilsihwa Ego #00114. 참 힘이 드오 20150204

2005년 5월 22일 일요일

#00114. 참 힘이 드오

101호의 아이가 참 힘이 드오

102호의 어른이 참 힘이 드오

201호의 학생이 참 힘이 드오

202호의 스승이 참 힘이 드오

301호의 사춘기 소년이 참 힘이 드오

302호의 사춘기 소녀가 참 힘이 드오

401호의 총각이 참 힘이 드오

402호의 처녀가 참 힘이 드오

501호의 유부남이 참 힘이 드오

502호의 유부녀가 참 힘이 드오

601호의 남편이 참 힘이 드오

602호의 아내가 참 힘이 드오

701호의 자식이 참 힘이 드오

702호의 부모가 참 힘이 드오

Cheonilsihwa Ego #00115. 웃었소 20150204

#00115. 웃었소

1단지의 아이들이 길을 가다 웃었소

2단지의 학생들이 길을 가다 웃었소

3단지의 사춘기 소년들이 길을 가다 웃었소

4단지의 사춘기 소녀들이 길을 가다 웃었소

5단지의 총각들이 길을 가다 웃었소

6단지의 처녀들이 길을 가다 웃었소

7단지의 아저씨들이 길을 가다 웃었소

8단지의 아줌마들이 길을 가다 웃었소

9단지의 할아버지들이 길을 가다 웃었소

10단지의 할머니들이 길을 가다 웃었소

11단지의 행인들이 길을 가다 웃었소

12단지의 나무들도 기분 좋게 웃었소

천일시화에고

❷

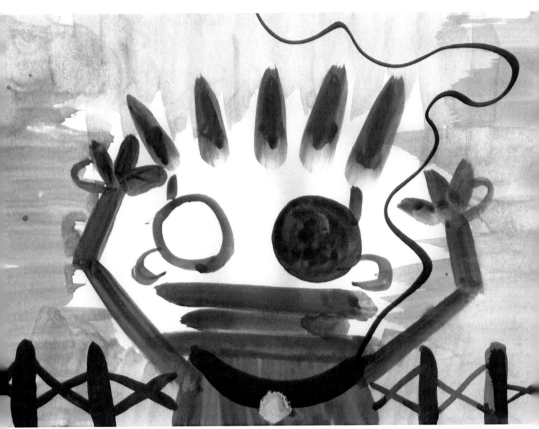

Cheonilsihwa Ego #00116. 짖었소 20150204

#00116. 짖었소

0번지의 개가 그냥 짖었소

1번지의 개가 멍멍 하고 짖었소

2번지의 개가 덩달아 멍멍 하고 짖었소

3번지의 개가 으르렁거리며 짖었소

4번지의 개가 미친 듯이 짖었소

5번지의 개가 영문도 모른 채 짖었소

6번지의 개가 천둥처럼 짖었소

7번지의 개가 두려운 듯이 짖었소

8번지의 개가 귀엽게 짖었소

9번지의 개가 무섭게 짖었소

10번지의 개가 걱정하듯 짖었소

11번지의 개가 시끄럽게 짖었소

12번지의 개가 소리 없이 짖었소

0번지의 개가 또 그냥 짖었소

Cheonilsihwa Ego #00117. 고갈 20150204

2005년 5월 25일 수요일

#00117. 고갈

퍼내고

퍼내고

퍼내고

퍼내고

퍼내고

또

퍼내고
퍼내고
퍼내고
퍼내고
퍼내고

자꾸

퍼내고
퍼내고
퍼내고
퍼내고
퍼내고

그러니까

이젠 정말

고갈되고 마는구나

아……

목이 마르다

목이 마르다

목이 마르다

목이 마르다

목이 마르다

우주의 샘이여……

시원한 물을 다오

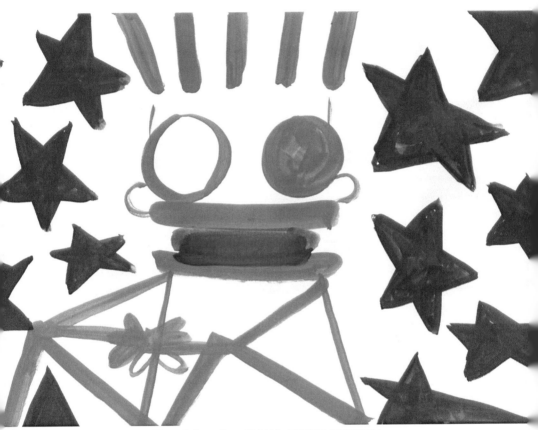

Cheonilsihwa Ego #00118. 공허하다 20150204

#00118. 공허하다

갑자기

모든 욕심들이 공허하다

살고

또 살고

또 살고

자꾸만

살다 보니

갑자기

모든 욕심들이 공허하다

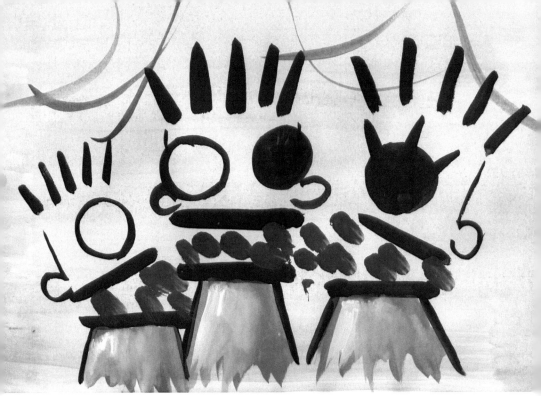

Cheonilsihwa Ego #00119. 으르렁 으르렁 20150204

2005년 5월 27일 금요일

#00119. 으르렁 으르렁

으르렁 으르렁

치고 박고 싸우고 난리네

으르렁 으르렁

할퀴고 꼬집고 난리네

으르렁 으르렁
붙잡고 흔들고 난리네

으르렁 으르렁
넘어뜨리고 뒹굴고 난리네

으르렁 으르렁
노려보고 째려보고 난리네

으르렁 으르렁
짖어대고 울어대고 난리네

으르렁 으르렁
여기는 바로 짐승의 세계

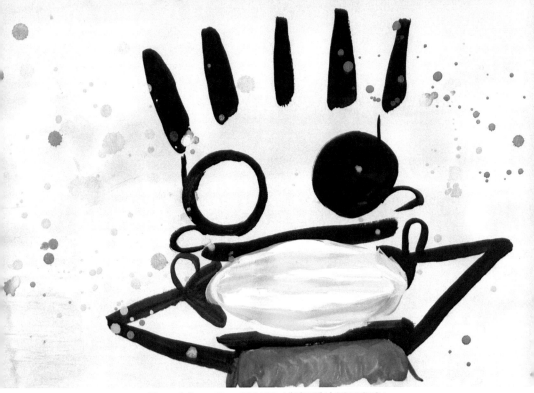

Cheonilsihwa Ego #00120. 냉장고에서 20150204

2005년 5월 28일 토요일

#00120. 냉장고에서

신기하게도

냉장고에서 매일 노란 참외가 나온다

신기하게도

냉장고에서 매일 싱싱한 참외가 나온다

신기하게도
냉장고에서 매일 맛있는 참외가 나온다

신기하게도
냉장고에서 매일 달콤한 참외가 나온다

여기는 지금
참외가 나오는 계절,

냉장고는
참외가 나오는 마술 상자

천일시화 예고: 제2권

제2부

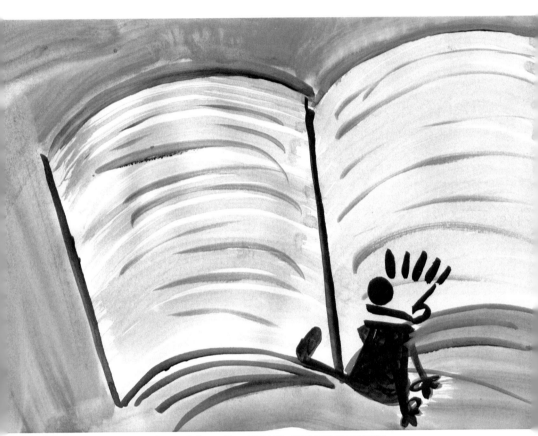

Cheonilsihwa Ego #00121. 시의 언어 20150204

#00121. 시의 언어

내 손에 들린
시의 언어가 봄비를 맞아
대지처럼 촉촉하게 젖다

책장에 처박힌
시의 언어가 겨우내 뒤집어썼던
먼지를 털고 일어서다

거리를 걷는데 문득
한 처녀의 옆구리 부근에서
예쁜 디자인의 시집을 목격하다

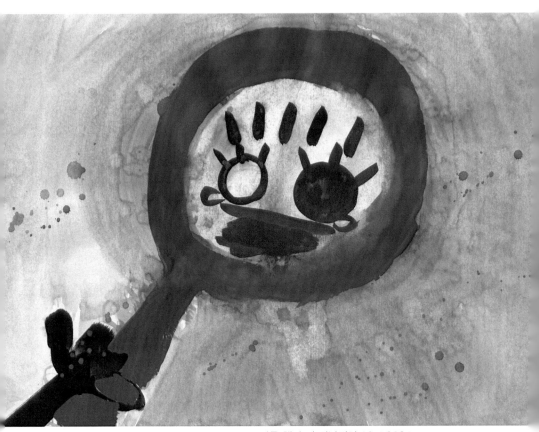

Cheonilsihwa Ego #00122. 서른 해가 더 지났지만 20150204

#00122. 서른 해가 더 지났지만

태어난 지 서른 해가 더 지났지만
나는 아직 나에 대해서 잘 모르겠네

나는, 나를 잘 알고 싶고
나는, 너를 잘 알고 싶고
나는, 삶을 잘 알고 싶고
나는, 사랑을 잘 알고 싶고
나는, 시를 잘 알고 싶은데

태어난 지 서른 해가 더 지났지만
나는 아직 나에 대해서도 잘 모르겠네

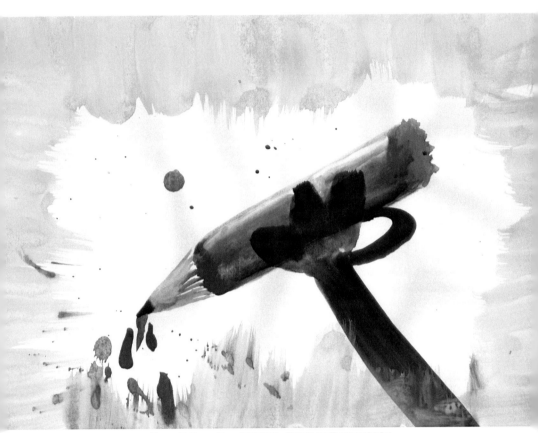

Cheonilsihwa Ego #00123. 창작의 고통 20150204

#00123. 창작의 고통

창작의 고통을 느끼다

뜨거운 사막 한복판에 혼자 있는 것처럼
심한 외로움과 갈증을 느끼다

커다란 백지 위에 아무것도 쓰지 못하고
생각과 표현의 고통을 느끼다

그렇게 반나절이 훌쩍 지나다

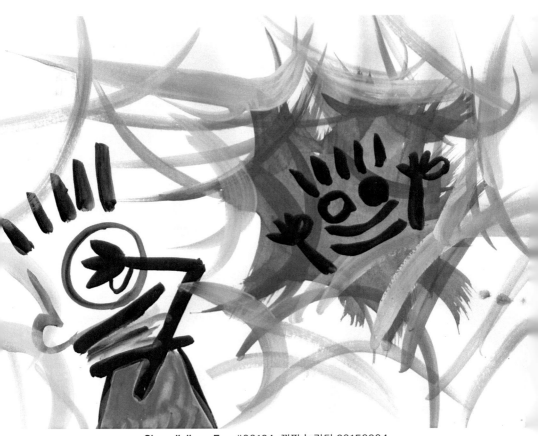

Cheonilsihwa Ego #00124. 깜짝 놀라다 20150204

#00124. 깜짝 놀라다

하늘이 화가 났는지
우르릉 쾅쾅 고함을 지르다

인터넷을 하던 나는 갑자기
그 소리 때문에 깜짝 놀라다

날은 흐리고 비는 오지 않는데
바람은 불고 나뭇잎은 몹시 흔들리다

깡통은 신이 났는지
요란스럽게 이리저리 굴러다니다

새들은 제 몸을 낮추면서
푸드득 푸드득, 저마다 어디론가 날아가다

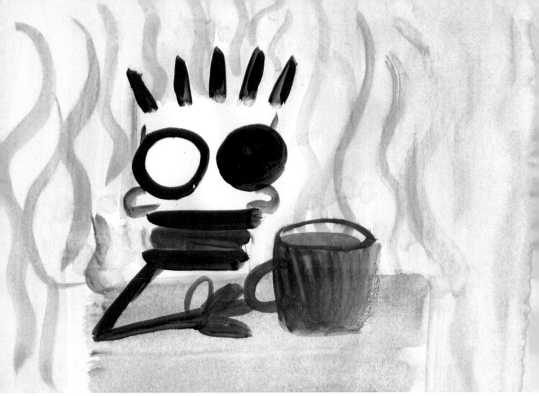

Cheonilsihwa Ego #00125. 편안한 시간 20150204

2005년 6월 2일 목요일

#00125. 편안한 시간

때로는 나를 위해

편안한 시간을 가져야겠다

너무나 힘겹게

너무나 바쁘게
너무나 혹독하게
너무나 피곤하게
하루하루를 살다 보니
몸과 마음이 쉽게 지쳐버린다

무엇이든 열심히 하는 것도 좋고
인생에서 성공하는 것도 좋지만

때로는 나를 위해
편안한 시간을 가져야겠다

무심코, 창밖을 보는데
어제는 내리지 않던 비가
오늘은 시원하게 한바탕 내리고 있다
빗소리가 참 상쾌하다

Cheonilsihwa Ego #00126. 원망 20150204

2005년 6월 3일 금요일

#00126. 원망

정말,

그 누구를 원망할 수 있을까

모든 것은 나의 잘못인 것을……

결국은,

내가, 내가 무지했던 것이고
내가, 내가 경솔했던 것이고
내가, 내가 태만했던 것이고
내가, 내가 오만했던 것이고
내가, 내가 편협했던 것이고
내가, 내가 소망했던 것이고
내가, 내가 사랑했던 것이고
내가, 내가 이별했던 것인데

정말,

그 누구를 원망할 수 있을까
모든 것은 나의 잘못인 것을……

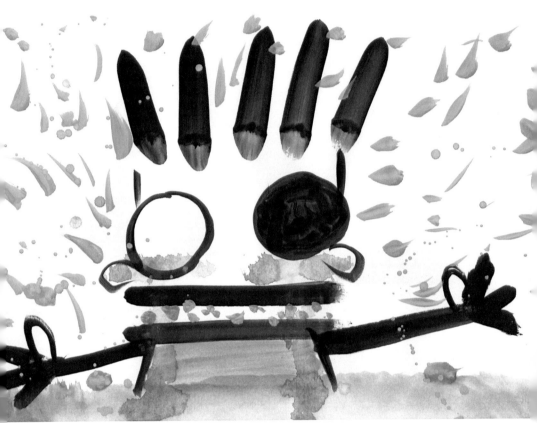

Cheonilsihwa Ego #00127. 쪽파를 다듬는데 20150204

#00127. 쪽파를 다듬는데

쪽파를 다듬는데
자꾸 눈물이 난다

쪽파를 다듬는데
자꾸 눈물이 앞을 가린다

쪽파를 다듬는데
자꾸 눈물이 흐른다

쪽파를 다듬는데
자꾸 눈물이 떨어진다

쪽파를 다듬는데
자꾸 눈물이 난다

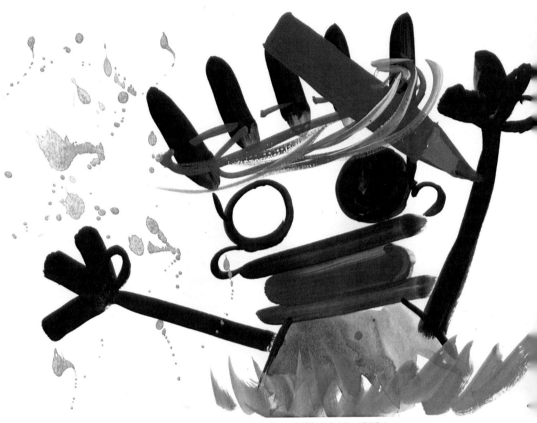

Cheonilsihwa Ego #00128. 시인입니다 20150204

#00128. 시인입니다

세상에 널리 알려지지 않은 시인도 시인입니다

시인이 아닌 듯이 일상을 살아가는 시인도 시인입니다

시를 써서 돈을 벌지 못하는 시인도 시인입니다

오랫동안 시를 쓰지 않은 시인도 시인입니다

빛을 보지 못하고 죽어간 시인도 시인입니다

사람들에게서 아주 잊혀져버린 시인도 시인입니다

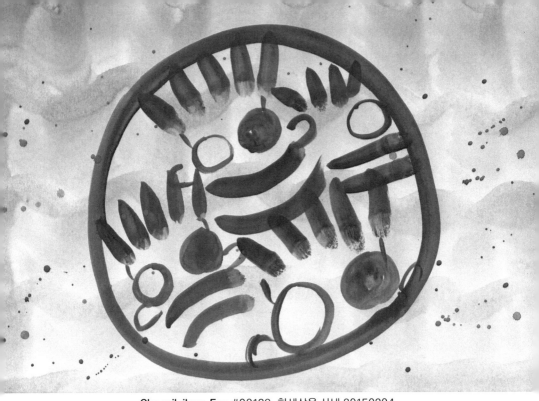

Cheonilsihwa Ego #00129. 한세상을 사네 20150204

2005년 6월 6일 월요일

#00129. 한세상을 사네

복잡하고 심각하게 살아도 어차피 한세상을 살고

단순하고 재미있게 살아도 어차피 한세상을 사네

어떤 사람에게는 복잡한 것이 참 복잡하고

어떤 사람에게는 복잡한 것이 참 단순하고
어떤 사람에게는 단순한 것이 참 복잡하고
어떤 사람에게는 단순한 것이 참 단순하네

어떤 사람에게는 심각한 것이 참 심각하고
어떤 사람에게는 심각한 것이 참 재미있고
어떤 사람에게는 재미있는 것이 참 심각하고
어떤 사람에게는 재미있는 것이 참 재미있네

아인슈타인의 상대성이론이 적용되는 이 세상,
상당히 복잡해 보이지만 의외로 단순한 이 세상,
상당히 심각해 보이지만 의외로 재미있는 이 세상,

복잡하고 심각하게 살아도 어차피 한세상을 살고
단순하고 재미있게 살아도 어차피 한세상을 사네

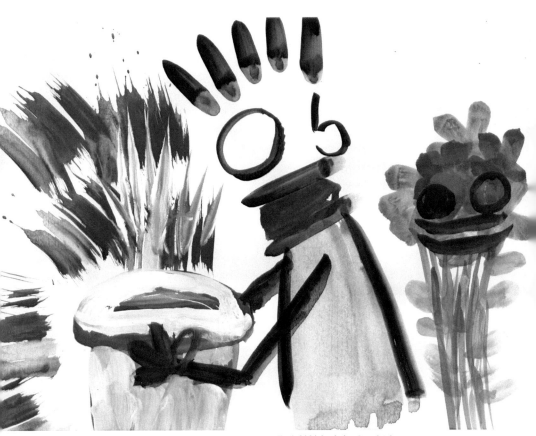

Cheonilsihwa Ego #00130. 그곳에 있었습니다 20150204

#00130. 그곳에 있었습니다

산은 여전히 그곳에 있었습니다
산은 언제나 내가 오를 수 있게
늘 그곳에 그렇게 있었습니다

바다도 여전히 그곳에 있었습니다
바다는 언제나 내가 헤쳐나갈 수 있게
늘 그곳에 그렇게 있었습니다

하늘도 여전히 그곳에 있었습니다
하늘은 언제나 내가 우러러볼 수 있게
늘 그곳에 그렇게 있었습니다

상상 속의 꽃도 여전히 그곳에 있었습니다
상상 속의 꽃은 언제나 내가 사랑할 수 있게
늘 그곳에 그렇게 있었습니다

그리움도 여전히 그곳에 있었습니다
그리움은 언제나 내가 추억할 수 있게
늘 그곳에 그렇게 있었습니다

아, 하지만……

현실의 꽃은 그곳에 없었습니다
현실의 꽃은 언제나 내가 사랑할 수 있게
늘 그곳에서 기다려주지 않았습니다

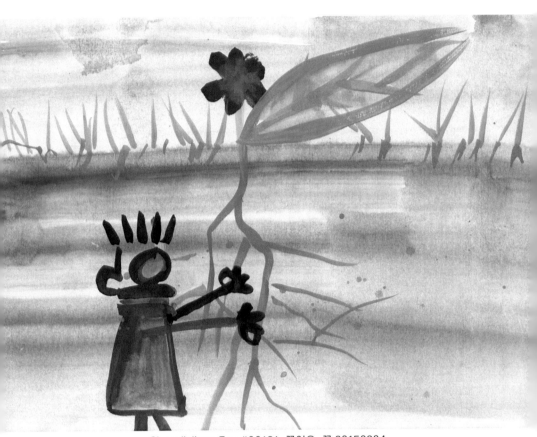

Cheonilsihwa Ego #00131. 꽃이요, 꽃 20150204

#00131. 꽃이요, 꽃

캄캄한 땅속에서

한겨울을 홀로 참고 견딘

씨앗이요,

씨앗,

천 근 같은 흙더미를

역도선수처럼 번쩍 들어 올린

떡잎이요,

떡잎,

눈부시게 밝은 햇살에

얼굴이 짙푸르게 타버린

이파리요,

이파리,

제 몸을 돋보이기 위해
잎으로 감싸고 꽃잎으로 치장하는

줄기요,
줄기,

제 몸을 땅속으로 거미줄처럼 뻗어
스펀지처럼 물기를 흡수하는

뿌리요,
뿌리,

온갖 동물들을 녹여버릴 듯이 유혹하고
무수한 씨앗을 잉태하는

꽃이요,
꽃

Cheonilsihwa Ego #00132. 참 다행이에요 20150204

#00132. 참 다행이에요

우리나라에는 아직 제 반쪽이 없나 봐요

아니면 제가 그동안 너무 바빠서

아직 반쪽을 찾지 못한 건지도 몰라요

눈을 아주 동그랗게 크게 뜨고

우리나라에서 열심히 반쪽을 찾아보거나

중국이든지 미국이든지 러시아든지

다른 나라로 어서 눈을 돌려야 하나 봐요

사랑에는 국경도 없으니까 그나마 참 다행이에요

Cheonilsihwa Ego #00133. 나는 아직 부족하기에 20150204

#00133. 나는 아직 부족하기에

나는 아직 부족하기에 이렇게 시를 쓴다

모든 것이 만족스럽고 풍족하다면

나는 더 이상 시를 쓸 이유가 없을지도 모른다

내가 바라는 사랑이 모두 다 이루어지고

내가 바라는 행복이 모두 다 이루어지면

나는 더 이상 시를 쓸 필요가 없을지도 모른다

나는 아직 부족하기에 멈출 수가 없다

나는 아직 아무것도 아니기에 멈출 수가 없다

나는 아직 별 볼일이 없기에 도저히 멈출 수가 없다

나는 쥐구멍 속에 있기에 해가 무척 그립다

나는 안에 갇혀 있기에 밖이 무척 그립다

나는 사랑을 이루지 못했기에 사랑이 무척 그립다

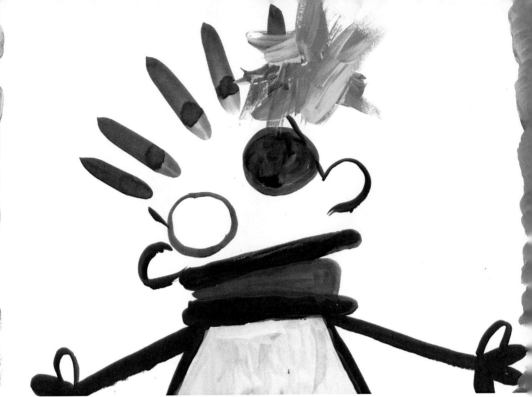

Cheonilsihwa Ego #00134. 참 신기한 일 20150204

2005년 6월 11일 토요일

#00134. 참 신기한 일

총각이 처녀를 좋아하고

처녀가 총각을 좋아하는 것은

참 당연한 일이네

남편이 아내를 좋아하고
아내가 남편을 좋아하는 것은
참 당연한 일이네

하지만 그렇게 당연한 일이
어쩌면 우리에게는
참 신기한 일인지도 모르겠네

총각이 유부녀를 좋아하고
유부녀가 총각을 좋아하는 것은
참 신기한 일이네

처녀가 유부남을 좋아하고
유부남이 처녀를 좋아하는 것은
참 신기한 일이네

하지만 그렇게 신기한 일이
어쩌면 우리에게는
참 당연한 일인지도 모르겠네

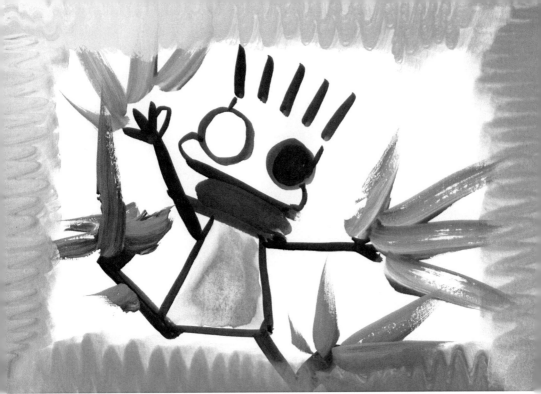

Cheonilsihwa Ego #00135. 어느새 나는 20150204

2005년 6월 12일 일요일

#00135. 어느새 나는

산 속에 있으면

어느새 나는

동굴처럼 산의 일부가 된다

숲 속에 있으면

어느새 나는

나뭇잎처럼 온통 초록빛이다

강가에 있으면

어느새 나는

강물처럼 유유히 흐르는 존재가 된다

호숫가에 있으면

어느새 나는

호수처럼 고요하고 잔잔하다

바닷가에 있으면

어느새 나는

파도처럼 산산이 부서진다

그대 곁에 있으면

어느새 나는

아이처럼 마냥 신이 난다

Cheonilsihwa Ego #00136. 나는 지금 사막이다 20150204

2005년 6월 13일 월요일

#00136. 나는 지금 사막이다

창작의 샘이 갑자기
메말라버린 것인가

아무것도 솟아나지 않는다
아무것도 떠오르지 않는다

어디론가 훌쩍
여행이라도 떠나야만 하나

복잡한 생각들이
눈앞에 수수께끼처럼 흩어져 있다

비라도 와야 할까
나는 지금 사막이다

Cheonilsihwa Ego #00137. 꽃이 피었어요 20150204

2005년 6월 14일 화요일

#00137. 꽃이 피었어요

겨울의 끝에서

꽃이 피었어요

정말 아름다운

꽃이 피었어요

나의 창가에도
꽃이 피었어요

귀엽고 깜찍한
꽃이 피었어요

처녀의 옷에도
꽃이 피었어요

싱그럽고 예쁜
꽃이 피었어요

저 산 너머에도
꽃이 피었어요

방긋방긋 웃음
꽃이 피었어요

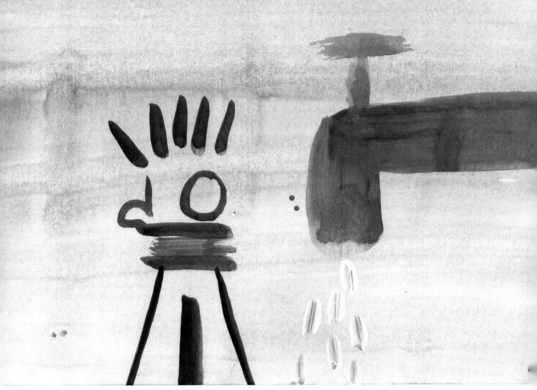

Cheonilsihwa Ego #00138. 시가 나온다 20150204

2005년 6월 15일 수요일

#00138. 시가 나온다

外(외),

外(외),

外(외),

외로운 가슴에서

시가,

시가 나온다

虛(허),

虛(허),

虛(허),

허기진 마음에서

시가,

시가 나온다

不(부),

不(부),

不(부),

부족한 현실에서

시가,

시가 나온다

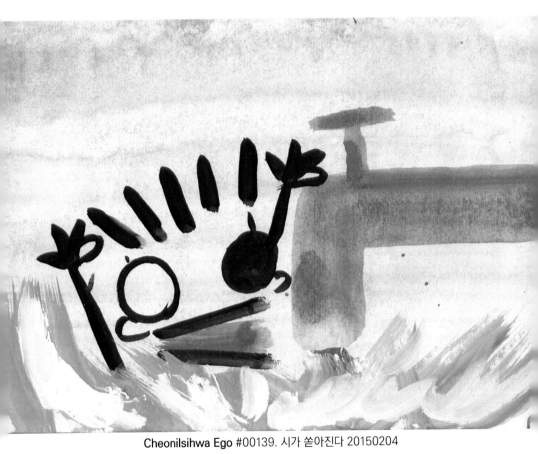

Cheonilsihwa Ego #00139. 시가 쏟아진다 20150204

#00139. 시가 쏟아진다

시…

…시

시…

…시

시가,

시가 쏟아진다

하늘에서

구름에서

공중에서

손끝에서

시…

…시

시…

…시

시가,
시가 쏟아진다

어서
어서
시를 받자

시…
…시
시…
…시

()…
…()
()…
…()

어서

어서

시를 담자

시…

…시

시…

…시

시가,

시가 쏟아진다

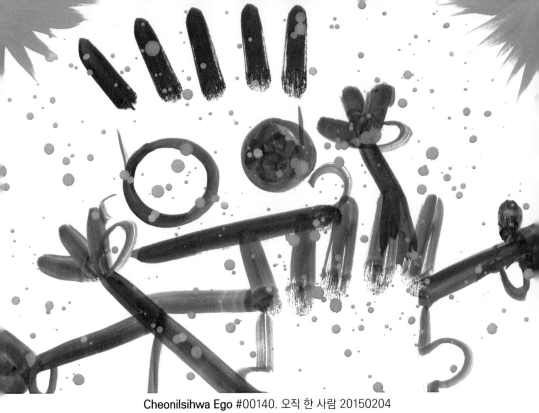

Cheonilsihwa Ego #00140. 오직 한 사람 20150204

2005년 6월 17일 금요일

#00140. 오직 한 사람

사랑은 너와 나,

오직 둘 사이에만 있어야 했다

너는 나와 그 사람 중

오직 한 사람의 사랑이어야 했다

아……

너는 왜 나를 버리고
그를 만나야만 했던 것인가

아……

너는 왜 그를 버리고
나를 만나야만 했던 것인가

너는 나와 그 사람 중
오직 한 사람의 사랑이어야 했다

사랑은 나와 너,
오직 둘 사이에만 있어야 했다

천일시화 예고: 제2권

제3부

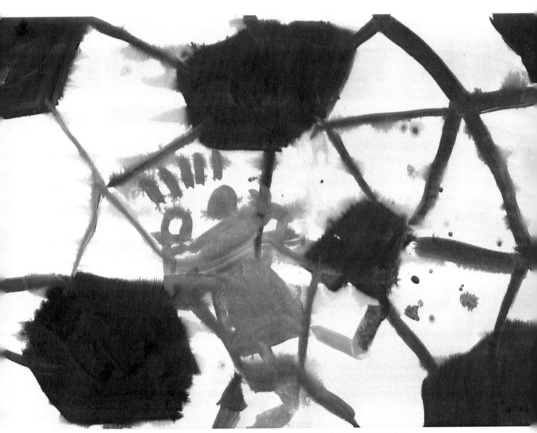

Cheonilsihwa Ego #00141. 축구경기를 보는데 20150204

#00141. 축구경기를 보는데

축구경기를 보는데
시간이 참 잘 갔다

금세 1분이 가고
금세 5분이 갔다

한 골을 먼저 빼앗겼는데
시간이 참 잘 갔다

금세 10분이 가고
금세 15분이 갔다

한 골도 넣지 못하고 있는데
시간이 참 잘 갔다

금세 20분이 가고

금세 25분이 갔다

한 골이라도 넣어야 하는데
시간이 참 잘 갔다

금세 30분이 가고
금세 35분이 갔다

선수들이 있는 힘을 다하고 있는데
시간이 참 잘 갔다

금세 40분이 가고
금세 45분이 갔다

축구경기를 보는데
시간이 참 잘 갔다

Cheonilsihwa Ego #00142. 시는 20150204

2005년 6월 19일 일요일

#00142. 시는

시는

눈부신 사랑의

씨앗,

시는

이제 막 피어난

꽃,

시는

자주 토라지는

애인,

시는

재미있고 감동적인

놀이,

시는

잊혀진 우리의

꿈

Cheonilsihwa Ego #00143. 등산 20150204

2005년 6월 20일 월요일

#00143. 등산

산을 오르다 보면

기분이 참 좋아지네

좋은 공기 마시니

몸도 따라 상쾌하네

힘들어서 땀이 나도
바람 불면 시원하네

목마를 때 물 한 모금
무엇보다 달콤하네

어디선가 물소리……
메마른 가슴 적시네

어디선가 새소리……
외로운 마음 달래네

산을 오르다 보면
기분이 참 좋아지네

Cheonilsihwa Ego #00144. 시인은 시를 써요 20150204

#00144. 시인은 시를 써요

시인은 시를 써요 소설가는 소설을 써요 수필가는 수필을 써요 시나리오 작가는 시나리오를 써요 극작가는 희곡을 써요 시인은 시를 좋아해요 소설가는 소설을 좋아해요 수필가는 수필을 좋아해요 시나리오 작가는 영화를 좋아해요 극작가는 연극을 좋아해요 시인은 시를 사랑해요 소설가는 소설을 사랑해요 수필가는 수필을 사랑해요 시나리오 작가는 영화를 사랑해요 극작가는 연극을 사랑해요 시인은 독자에게 감사해요 소설가는 독자에게 감사해요 수필가는 독자에게 감사해요 시나리오 작가는 관객에게 감사해요 극작가는 관객에게 감사해요 시인은 죽어서 시를 남겨요 소설가는 죽어서 소설을 남겨요 수필가는 죽어서 수필을 남겨요 시나리오 작가는 죽어서 영화를 남겨요 극작가는 죽어서 연극을 남겨요 언제부터인지 몰라도 시인은 시를 써요 소설가는 소설을 써요 수필가는 수필을 써요 시나리오 작가는 시나리오를 써요 극작가는 희곡을 써요……

Cheonilsihwa Ego #00145. 이를 정말 어쩌나 20150204

#00145. 이를 정말 어쩌나

미니스커트가 유행이라 그런지
밖으로 나가면 처녀들이 저마다
새하얀 허벅지를 드러내놓고 다녀요

마냥 쳐다보고 있을 수도 없고
그렇다고 한 번도 안 쳐다볼 수도 없고
아, 이를 정말 어쩌나

일부러 안 쳐다보려고 하는데도
자꾸만 예쁜 다리가 눈에 들어와요
아, 이를 정말 어쩌나

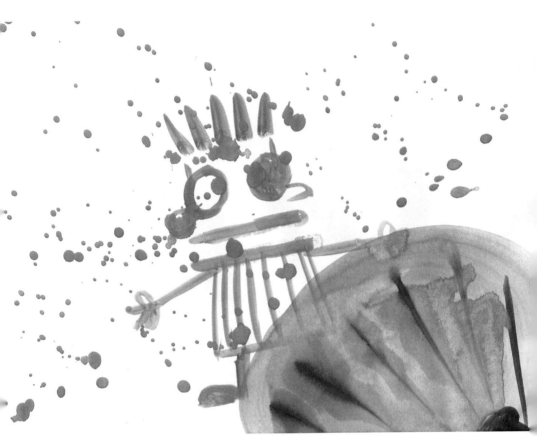

Cheonilsihwa Ego #00146. 더운 날씨 20150204

#00146. 더운 날씨

땀이 나는데
습기가 많아 더 덥네요

가만히 있어도
참 더운 날씨예요

가끔씩 바람이라도 불어오면
그나마 좀 나아지네요

에어컨을 틀면 언제 더웠나 싶지만
문밖을 나서면 참 덥네요

땀이 나는데
습기가 많아 더 덥네요

Cheonilsihwa Ego #00147. 밤 12시 20150204

2005년 6월 24일 금요일

#00147. 밤 12시

밤 12시가

다 되어 가는데

차들은

다들 어디를 가는지

끊임없이 도로를 오간다

하늘에는
별들이 많을 텐데
내가 사는 곳에서는
별들이 하나도 보이지 않는다

저 멀리
가로등 불빛만이
근시인 내 눈에
큰 별처럼 보일 뿐이다

밤 12시가 다 되어 가는데
차들의 불빛은 혜성처럼
자꾸만 어디론가 흘러가고 있다

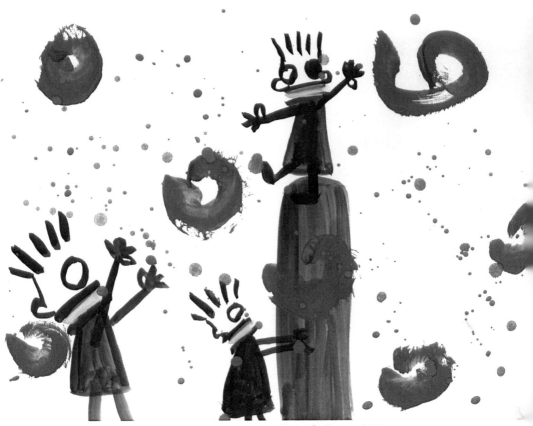

Cheonilsihwa Ego #00148. 안타까운 일 20150204

#00148. 안타까운 일

누군가 자신을 알아주길 바라는데
아무도 자신을 알아주지 않는다면

음…… 그건 정말 안타까운 일이네

사람은 누구나 홀로 서야만 하는데
사람이 누구나 홀로 서지 못한다면

음…… 그것도 정말 안타까운 일이네

사람은 외로워도 견뎌야만 하는데
사람이 외로워도 견디지 못한다면

음…… 그것도 정말, 정말 안타까운 일이네

천일시화예고
❷

Cheonilsihwa Ego #00149. 인터넷 20150204

2005년 6월 26일 일요일

#00149. 인터넷

인터넷이란 게

신기하게 느껴지던 시절은

이미 지나버렸네

아,

인터넷이란 게
더 이상 새롭지 않음은
내가 너무 무지했기 때문일까

아,

인터넷이란 게
더 이상 신기하지 않음은
내가 너무 빠져 있었기 때문일까

아,

인터넷이란 게
신기하게 느껴지던 시절은
그렇게, 이미 지나버렸네

Cheonilsihwa Ego #00150. 댓글이 달리고 20150204

#00150. 댓글이 달리고

인터넷은 항상,
항상 잔인할 정도로 빨랐다

라디오보다 빠르고
텔레비전보다 빠르고
신문보다 빨랐다

모든 것은 순식간에,
순식간에 밝혀지고
사람들은 저마다 열띤 논쟁에 빠져들었다

댓글이 달리고
댓글이 달리고
댓글이 달리고

기

다
랗
게

기
다
랗
게

댓글이 달리고
댓글이 달리고
댓글이 달리고

인터넷은 항상,
항상 잔인할 정도로 빨랐다

Cheonilsihwa Ego #00151. 행복을 보았다 20150204

2005년 6월 28일 화요일

#00151. 행복을 보았다

행복은 그림자처럼 그렇게

가

까

이

정말, 가까이 있었던가 보다

끝

없

는

방황과 방황과 방황과 방황과 방황……

그 방황의 어느 중간쯤에서

갑

자

기

나는 행복을 보았다

저기 저 태양은

참

멀리 있었지만

나의 그림자는
참
가까이 있었다

행복은 그림자처럼 그렇게

가

까

이

정말, 가까이 있었던가 보다

Cheonilsihwa Ego #00152. 부부는 위험하다 20150204

2005년 6월 29일 수요일

#00152. 부부는 위험하다

부부는 위험하다

언, 제, 적, 이, 될, 지,
아, 무, 도, 모, 른, 다,

부부는 정말 위험해서 항상
서로가 서로를 위해줘야 한다

정말 가까운 사이인 것 같지만
정말 까마득히 먼 사이기도 하다

돌, 아, 서, 면, 남, 이, 되, 고,
원, 수, 가, 되, 기, 도, 한, 다,

남이 되고 원수가 되려고
부부가 된 것일까

이혼이 아무렇지도 않은
그런 시대가 올지도 모른다

부부는 정말 위험해서 항상
서로가 서로를 진정 위해줘야 한다

부부는 정말 위험하다

Cheonilsihwa Ego #00153. 당뇨병을 조심해야겠다 20150204

2005년 6월 30일 목요일

#00153. 당뇨병을 조심해야겠다

당뇨병을 조심해야겠다

당뇨병에 걸려 합병증이 생기면

심할 경우 눈이 멀고

발을 잘라낼 수도 있다고 한다

참 무서운 병이기도 하지만
잘 관리해주면 괜찮은 병이라고 한다

당뇨병에 걸리는 사람들이
점점 늘어나고 있다고 한다

당뇨병은 왜 걸리는 것일까
정말 큰 문제인 것 같다

이미 당뇨병에 걸렸다면
당뇨병을 고객처럼
잘 관리해 나가면 될 것 같고

아직 당뇨병에 걸리지 않았다면
당뇨병을 조심해야겠다

Cheonilsihwa Ego #00154. 정리하고 있었다 20150204

2005년 7월 1일 금요일

#00154. 정리하고 있었다

주변을 정리하고 있었다

아주 오랫동안 돌보지 않아

주변은 온통

먼지로 뒤덮어 있었다

주변에는
필요한 것들도 있었고
불필요한 것들도 있었다

너무 오랫동안 주변을 돌보지 않아
하루아침에 모든 것을 정리한다는 게
불가능하다는 생각이 들고 있었다

그
러
다
가

또다시

주변을 정리하고 있었다

조금씩

조금씩

조금씩

쉬지 않고 정리하고 있었다

이것저것 정리하다 보면

나도 모르게

아련한 추억들이 떠올랐다

그

러

나

때로는 소중했던 추억도

잊어야만 했다

그

러

면

서

또다시

주변을 정리하고 있었다

주변은 온통
종이와 책들로 가득했다

책들은 버리기 아까웠다
무엇인가 써놓은 종이도 버리기 아까웠다

책들을 보기 좋게 정리하고
불필요한 종이들을 재활용으로 내놓았다

조금씩
조금씩
조금씩

소중한 것들은 남기고
불필요한 것들은 떠나보내고 있었다

그

렇

게

주변을 정리하고 있었다

조금씩

조금씩

조금씩

쉬지 않고 정리하고 있었다

그

런

데

정리하고

정리하고

정리해도

끝이 없었다
정말 끝이 없어 보였다

그저
아득하기만 했다

정말 오랜만에
정리를 하던 날에

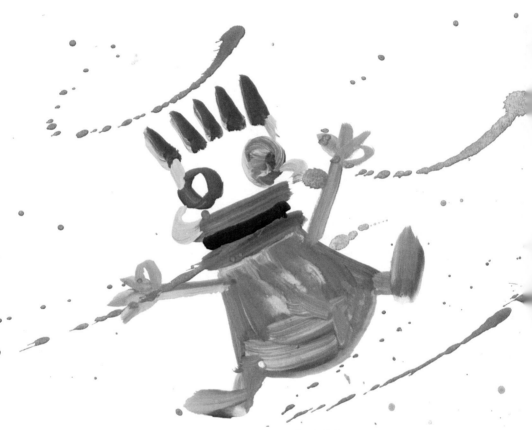

Cheonilsihwa Ego #00155. 비가 올 것 같아 20150204

#00155. 비가 올 것 같아

비가 올 것 같아

산,

산,

산에 가지 않았다

날은 흐린데 결국 하루 종일

비,

비,

비는 오지 않았다

어제 비가 많이 와서

땅,

땅,

땅은 아직 마르지 않았을 것이다

비가 가끔씩 적당하게 오면 좋지만

비,

비,

비는 항상 갑자기 많이 오거나 한참동안 오지 않거나 했다

주말마다 산에 가는 게 요즘의 유일한 취미인데

산,

산,

산에 가지 않았다

도시는 아직도 마냥 흐린 모습이고

나,

나,

나는 텅 빈 하루를 보냈다

Cheonilsihwa Ego #00156. 좋은 시 20150204

2005년 7월 3일 일요일

#00156. 좋은 시

좋은 시를

많이 쓰고 싶은데

좋은 시가

잘 써지지 않는다

좋은 시는 늘 어딘가에
꼭꼭 숨어 있는 듯하다

좋은 시를 쓰려고
억지로 마음먹으면

이
상
하
게
도

좋은 시는 자꾸만 내게서

달
아
나
고

또

달

아

난

다

좋은 시를

기다리고 또 기다리고

좋은 시를

꿈꾸고 또 꿈꾸고

좋은 시를

생각하고 또 생각하고

좋은 시를

그리워하고 또 그리워하고

아……

좋은 시를

정말 많이 쓰고 싶은데

좋은 시가

정말 잘 써지지 않는다

이것이 바로

시인의 숙명인가 보다

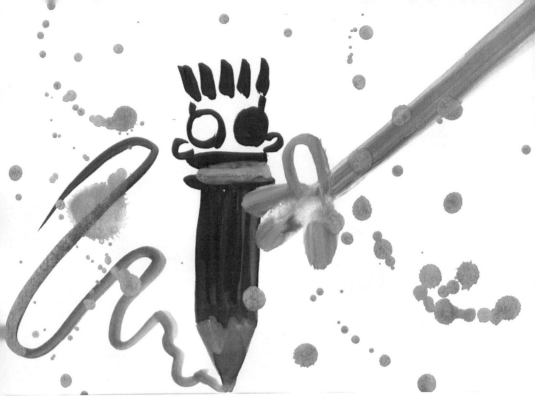

Cheonilsihwa Ego #00157. 존재 이유 20150204

2005년 7월 4일 월요일

#00157. 존재 이유

하루하루가 지나면서

나는 조금씩 나이를 먹는다

요즘의 내 존재 이유는

시를 쓰는 것밖에 없는 듯하다

세상은 조용한 것만 같은데
보이지 않게 치열하고 필사적이다

세상은 무척 시끄러운 것만 같은데
보이지 않게 평온하고 잠잠하다

나는 살기 위해 밥을 먹고 있다
나는 시를 쓰기 위해 살아가고 있다

아니, 어쩌면 나는
살기 위해 시를 쓰고 있는지도 모른다

요즘 내 존재 이유는
시를 쓰는 것밖에 없는 듯하다

아무리 곰곰이 생각해봐도
다른 이유를 찾을 수 없었다

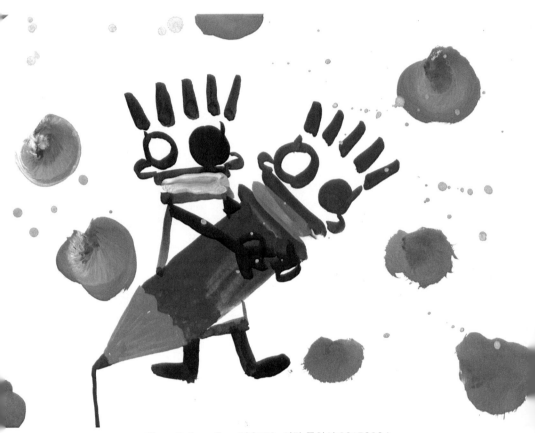

Cheonilsihwa Ego #00158. 시가 좋아서 20150204

#00158. 시가 좋아서

시가 좋아서

마냥 시를 즐겨 읽었을 뿐이다

시가 좋아서

마냥 시를 즐겨 썼을 뿐이다

시가 좋아서

마냥 시인을 우러러봤을 뿐이다

시가 좋아서

마냥 나 혼자 행복했을 뿐이다

시가 좋아서

마냥 나 혼자 짝사랑했을 뿐이다

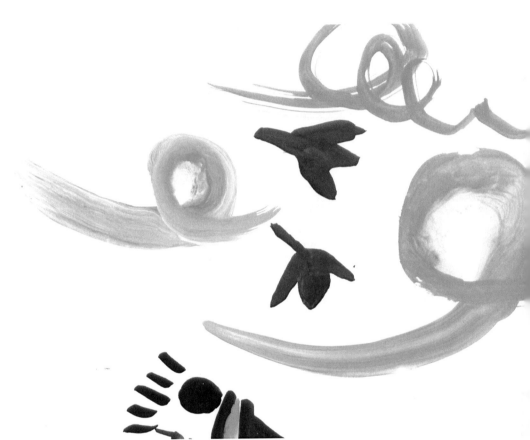

Cheonilsihwa Ego #00159. 요즘 내 홈페이지 20150204

#00159. 요즘 내 홈페이지

요즘 내 홈페이지가 조용,
조용한 것
같다

새가 버리고 떠난
텅 빈 둥지인 것
같다

학생들이 없는
텅 빈 교실인 것
같다

휴일을 맞은
회사의 사무실인 것
같다

인적이 없는

산골짜기의 새벽인 것

같다

폭풍이 오기 직전

극도의 적막함인 것

같다

요즘 내 홈페이지가 정말 조용,

조용한 것

같다

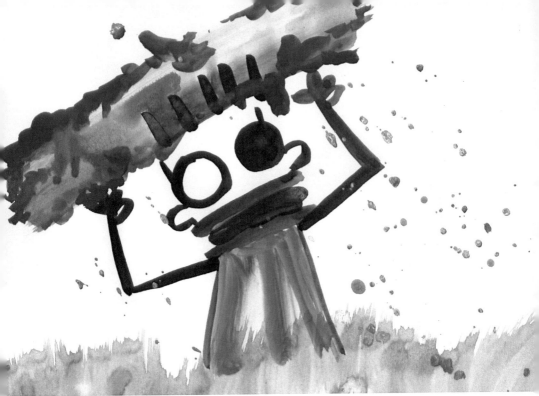

Cheonilsihwa Ego #00160. 열심히 시를 20150204

2005년 7월 7일 목요일

#00160. 열심히 시를

그래, 맞다

시인의 임무는 바로

열심히 시를 쓰는 것이다

그래, 맞다
시인의 임무는 바로
성실히 시를 쓰는 것이다

그래, 맞다
시인의 임무는 바로
꾸준히 시를 쓰는 것이다

그래, 맞다
그래, 맞았다
그래, 맞을 것이다

그래, 또 맞다
시인의 임무는 바로
열심히 시를 쓰는 것이다

천일시화 예고: 제2권

제4부

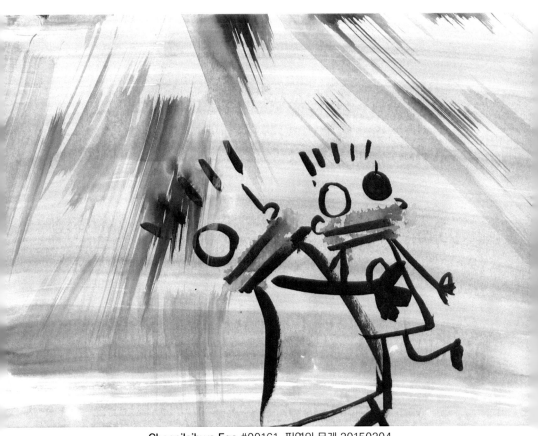

Cheonilsihwa Ego #00161. 필연의 무게 20150204

#00161. 필연의 무게

아…… 아스라이 먼 곳에서
운명의 여신이 나를 찾아왔다

나는 갑자기 육중한 책임감을
어깨에 한껏 짊어졌다

아…… 그것은 아마도 어쩔 수 없이
가장이 돼야만 하는 필연의 무게일 것이다

아…… 그것은 아마도 어쩔 수 없이
계속 살아가야만 하는 삶의 무게일 것이다

한 해 한 해가 지나가면서
나는 쉬지 않고 계속 나이를 먹었다

한 해 한 해가 지나가면서

천일시화에고
②

부모님도 쉬지 않고 계속 나이를 드셨다

단지 그 사실을 미처

깨닫지 못하고 있었을 뿐……

나는 갑자기 무한한 책임감을

어깨에 잔뜩 짊어졌다

아…… 아스라이 먼 곳에서

운명의 여신이 내게 찾아왔다

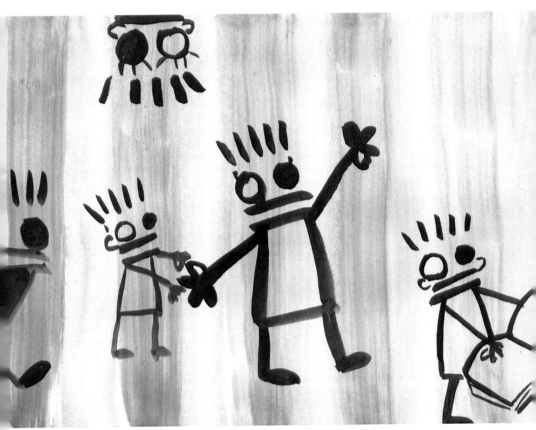

Cheonilsihwa Ego #00162. 나는 처음에 20150204

#00162. 나는 처음에

나는 처음에 내 시를
대다수 사람들이 읽어주기를 바라면서
열심히 시를 썼다

하, 지, 만,

나는 요즘에 내 시를
극소수 사람들이 읽어주기를 바라면서
열심히 시를 쓴다

그, 렇, 게, 생, 각, 하, 니, 까,
마, 음, 이, 정, 말, 편, 하, 다

Cheonilsihwa Ego #00163. 경력 20150204

2005년 7월 10일 일요일

#00163. 경력

이력서와 자기소개서를 쓰다 보니

문득 내 자신의 경력을 되돌아보게 된다

나는 정말 그동안 잘 살아온 것일까.

힘들었던 시절 조금만 더 참고 견뎠으면
아마 나는 지금보다 더 나은 모습이었을지도 모른다

나는 정말 그동안 잘 살아온 것일까.

경력에 있어 일관성을 유지하는 것이
정말 중요하다고 취업 전문가들은 입을 모은다

나는 정말 그동안 잘 살아온 것일까.

이력서와 자기소개서를 쓰다 보니
문득 내 자신의 인생을 되돌아보게 된다

Cheonilsihwa Ego #00164. 책을 사며 20150204

#00164. 책을 사며

오랜만에 시내 대형서점에 가서
수많은 책들을 바라보니
이상하게도 기분이 좋아졌다

필요한 책이 있어서 책을 한 권 사러 갔다가
그 옆에 괜찮아 보이는 책이 하나 더 있어서
한 권을 더 사게 됐지만 마음은 즐거웠다

여기저기 서점을 둘러보는데
생각보다 사람들이 꽤 많았고
아직 나를 알아보는 사람은 한 명도 없는 것 같았다

오랜만에 시내 대형서점에 가서
수많은 책들을 만나보니
신기하게도 기분이 좋아졌다

Cheonilsihwa Ego #00165. 꿈을 잃지 말자 20150204

2005년 7월 12일 화요일

#00165. 꿈을 잃지 말자

아무리 힘들어도

꿈을 잃지 말자

아니, 힘들수록 더욱

꿈을 잃지 말자

꿈이 있어야
꿈을 향해 나아간다

꿈이 없으면
삶은 무기력해질 수 있다

아무리 힘들어도
꿈을 잃지 말자

아니, 힘들수록 더욱
꿈을 잃지 말자

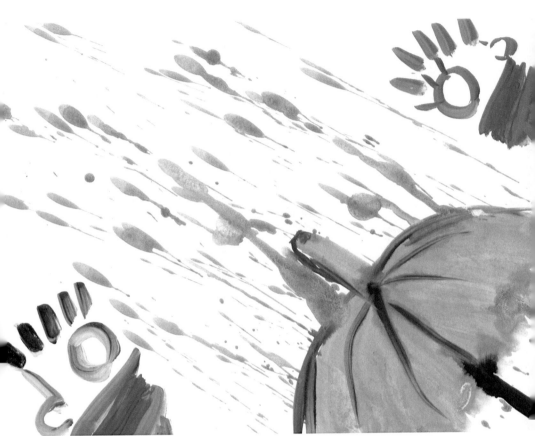

Cheonilsihwa Ego #00166. 반가운 그대 20150204

#00166. 반가운 그대

지하철역으로 내려가다
우연히 마주친 반가운 그대,

우리 사이에는 보이지 않는
그 어떤 운명의 연결고리가 있었던 것일까

어제 처음 그대를 보았는데
오늘 그대를 다시 보게 되었다

하지만 우리는 또
기약 없는 헤어짐과 헤어짐을 거듭할 뿐……

소나기가 소리 없이
눈부시게 내리던 날에……

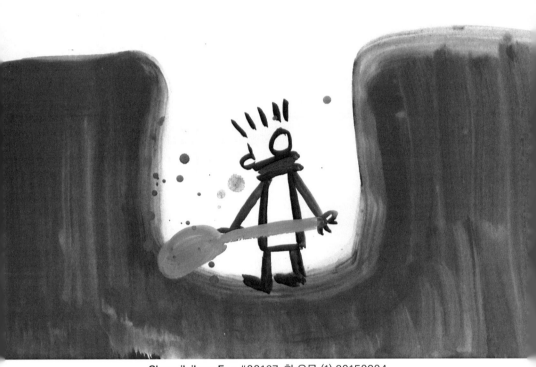

Cheonilsihwa Ego #00167. 한 우물 (1) 20150204

#00167. 한 우물 (1)

세상에는 정말 할 일이 많은데 경력이 쌓이고 쌓이면서 이상하게도 할 수 있는 일이 점점 줄어든다 한 우물을 판다는 것은 분명 좋은 방법이지만 한 우물을 파면 팔수록 점점 더 한 우물 속 깊이 갇히고 결국은 도저히 빠져나올 수 없을 정도가 된다 삶은 정말 까다로운 선택과 선택 당함의 연속이다 선택하거나 선택 당한 방향으로 삶이 자꾸만 변해간다 한 번 잘못 파고들어 간 우물을 버리고 처음부터 다시 파고들어 가기는 너무 힘겨운 일이다 한 우물을 제대로 파려면 내게 맞는 우물을 찾아야 한다 그리고 날마다 열심히 한 우물을 파자 어쩌면 이제는 한 우물을 기본으로 파면서 슬쩍 옆에도 한두 개의 우물은 더 파야 할 시대가 올지도 모르겠다 세상에는 정말 할 일이 많으니까

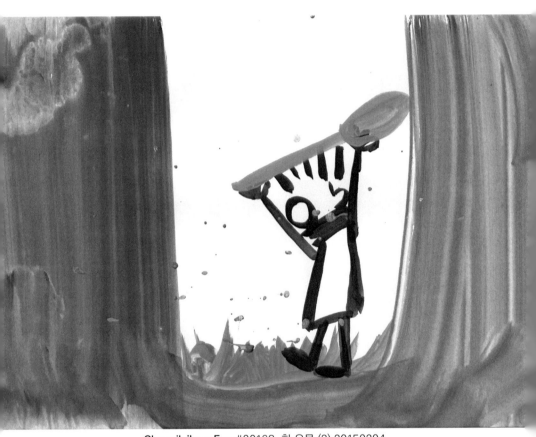

Cheonilsihwa Ego #00168. 한 우물 (2) 20150204

#00168. 한 우물 (2)

삶을 살아가며 아주 긴 세월 동안 한 우물을 팠다는 것은 그 사실만으로도 정말 존경할 만한 일이다 한 우물을 판다는 것은 내가 지금까지 여러 가지 부득이한 사유로 인해 실천하기 어려웠던 것이기도 하다 그래서 더욱 한 우물을 파고 있는 사람들이 존경스럽다 처음부터 그렇게 한 우물을 잘 파고들어 간 사람들도 있지만 피치 못할 사정으로 한 우물을 파지 못하고 여러 우물을 조금씩 파고들어 간 사람들도 있다 세월이 좀 흐른 뒤에야 비로소 느낀 것이지만 역시 일에서 성공하려면 자신에게 맞는 한 우물을 잘 찾은 다음 그 우물을 끈질기게 파고들어 가야 한다 그것만이 유일한 방법인 듯하다 삶을 살아가며 아주 긴 세월 동안 한 우물을 팠다는 것은 그 사실만으로도 정말 존경할 만한 일이다

Cheonilsihwa Ego #00169. 닥치는 대로 읽자 20150204

2005년 7월 16일 토요일

#00169. 닥치는 대로 읽자

책을 많이 읽으면

논술에 도움이 된다고 한다

시를 읽든

소설을 읽든

수필을 읽든

신문을 읽든

잡지를 읽든

만화를 읽든

교과서를 읽든

참고서를 읽든

문제집을 읽든

칠판을 읽든

무엇이든 닥치는 대로 읽자

학생들은 논술을 핑계 삼아

열심히 책을 읽자

Cheonilsihwa Ego #00170. 배우고 익혀야 할 것들 20150204

2005년 7월 17일 일요일

#00170. 배우고 익혀야 할 것들

내 나이 서른이 넘었지만 아직도

내 주위에는 배우고 익혀야 할 것들이

산더미같이 남아 있네

내가 읽은 책들보다

내가 읽지 못한 책들이 더 많고

내가 알고 있는 것들보다

내가 모르고 있는 것들이 더 많네

성공에서도 배우고 실패에서도 배우고

긍정에서도 배우고 부정에서도 배우고

선배에게서도 배우고 후배에게서도 배우고

아이에게서도 배우고 어른에게서도 배우네

내 나이 서른이 넘었지만 아직도

내 주위에는 배우고 익혀야 할 것들이

산더미같이 남아 있네

Cheonilsihwa Ego #00171. 시를 쓰고 있는 중 20150204

#00171. 시를 쓰고 있는 중

시인은 혼자 있을 시간이 필요하다

시를 쓰고 있는데 자꾸 옆에서 누가 말을 걸면

나는 도저히 시를 쓸 수가 없기 때문이다

주위가 시끄러운 것은 상관없다

하지만 누군가 날 보며 말을 걸고 있는데

나는 정말 아무 말도 해줄 수가 없다

내게는 미안한 마음만 가득할 뿐이다

나는 지금 시를 쓰고 있는 중이다

Cheonilsihwa Ego #00172. 숨바꼭질 20150205

2005년 7월 19일 화요일

#00172. 숨바꼭질

멋진 사랑을 해도 좋을

나이,

나이,

나이,

그러나 아직 만나지 못한 사랑,

행복한 결혼을 해도 좋을
나이,
나이,
나이,

그러나 아직 만나지 못한 반쪽,

나와 내 반쪽은 지금
서로,
서로,
서로,

완벽한 숨바꼭질을 하고 있다

그래서,
그래서,
그래서,

나는 너를 찾지 못하고
너도 나를 찾지 못한다

언제쯤,

언제쯤,

언제쯤,

이 길고도 지루한
숨바꼭질 게임이 끝나게 될까

이제는
그 날이 무척 기다려진다

 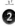

Cheonilsihwa Ego #00173. 하루 종일 회사에서 20150205

#00173. 하루 종일 회사에서

하루 종일 회사에서 일하다 보니

하루가 정말 빨리 지나간다

나아갈 방향을 제대로 정하지 못하면

무의미한 하루가 계속 반복될 것 같다

아무런 생각도 없이 그저

이리저리 흔들리며 방황할지도 모르겠다

하루 종일 회사에서 일하다 보니

하루가 정말 빨리 지나간다

Cheonilsihwa Ego #00174. 정신이 혼미하다 20150205

2005년 7월 21일 목요일

#00174. 정신이 혼미하다

오랜만에 술을 많이 마셨는데

문득, 정신이 혼미하다

맥주를 마시다가 소주를 섞어 마셨는데

문득, 정신이 혼미하다

차가 끊겨서 택시를 타고 집에 오는데
문득, 정신이 혼미하다

집에 와서 컴퓨터를 켜는데
문득, 정신이 혼미하다

술에 취한 상태에서 시를 쓰는데
문득, 정신이 혼미하다

이제 자야겠다고 막 생각하는데
문득, 정신이 혼미하다

Cheonilsihwa Ego #00175. 얼렁뚱땅 20150205

#00175. 얼렁뚱땅

일어나서 1시간이 얼렁뚱땅,

아침을 먹으며 1시간이 얼렁뚱땅,

회사와 집을 오가며 3시간이 얼렁뚱땅,

회사에서 일하며 11시간이 얼렁뚱땅,

저녁을 먹으며 1시간이 얼렁뚱땅,

자기 전에 1시간이 얼렁뚱땅,

꿈속에서 6시간이 얼렁뚱땅,

정신을 바짝 차리지 않으면

세월이 자꾸만 내 시간을 훔쳐간다

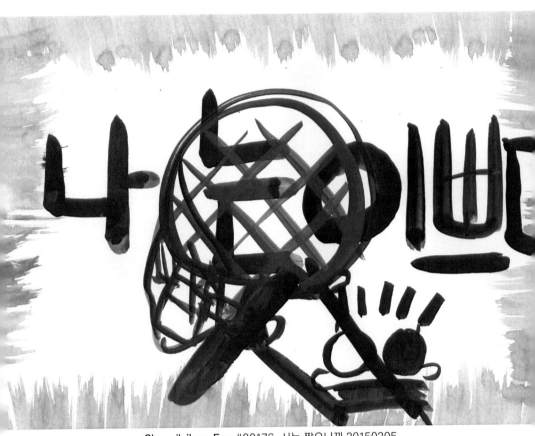

Cheonilsihwa Ego #00176. 시는 짧으니까 20150205

#00176. 시는 짧으니까

시는 짧으니까 참 빨리 써질 것 같은데
사실 그렇게 빨리 써지지는 않네

짧은 시 한 편 쓰는 데도
낱말 하나하나에 고민하고
행 하나하나에 고민하고
연 하나하나에 고민하네

몸이 힘들 때는 시를 쓴다는 것,
그 자체가 큰 고통일 수도 있네

시는 짧으니까 참 쉽게 써질 것 같은데
사실 그렇게 쉽게 써지지는 않네

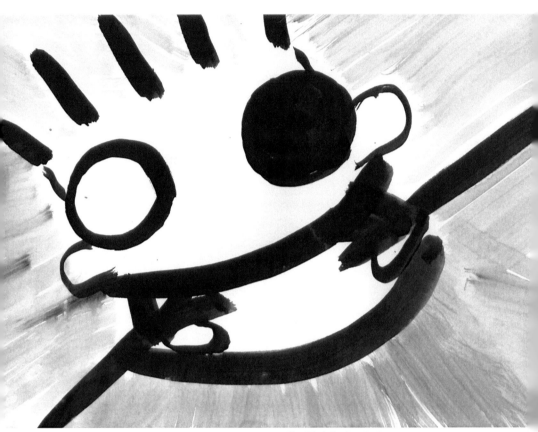

Cheonilsihwa Ego #00177. 나는 즐겁다 20150205

#00177. 나는 즐겁다

회사를 다닌다는 것이 나는 즐겁다

좋은 사람들과 함께 일한다는 것이 나는 즐겁다

고객들을 직접 만난다는 것이 나는 즐겁다

하루 10시간 넘게 힘들게 일하지만 나는 즐겁다

보람된 일을 한다는 것이 나는 즐겁다

회사를 다닌다는 것이 나는 즐겁다

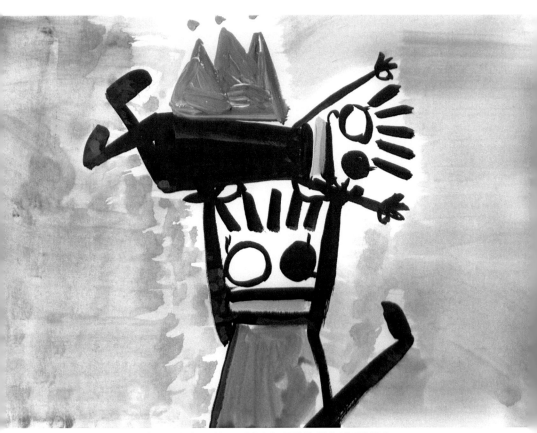

Cheonilsihwa Ego #00178. 고객이 있네 20150205

#00178. 고객이 있네

고객이 있으니 회사가 있고

회사가 있으니 내가 있고

내가 있으니 가족이 있고

가족이 있으니 사랑이 있고

사랑이 있으니 행복이 있고

행복이 있으니 사랑이 있고

사랑이 있으니 가족이 있고

가족이 있으니 내가 있고

내가 있으니 회사가 있고

회사가 있으니 고객이 있네

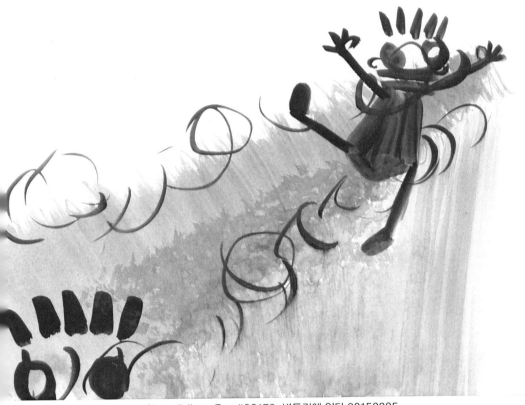

Cheonilsihwa Ego #00179. 변두리에 있다 20150205

#00179. 변두리에 있다

정해진 길로 반듯하게 갔다면

벌써 먼 길을 가고도 남았을 텐데

이리 갔다 저리 갔다 꼬불꼬불

수없이 방황하고 헤매다 보니

나는 아직도 변두리에 있다

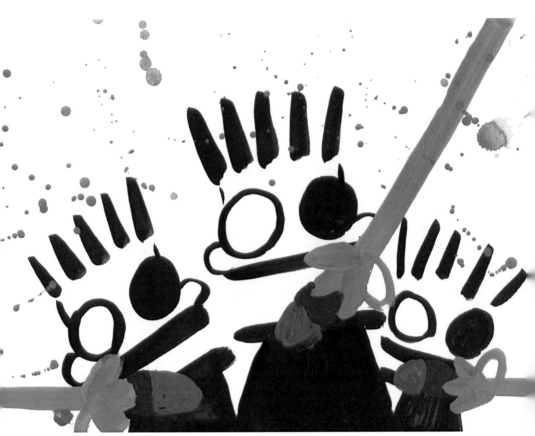

Cheonilsihwa Ego #00180. 힘을 주세요 20150205

#00180. 힘을 주세요

어머니에게 힘을 주세요

어머니가 언제나

건강하게 살 수 있도록 힘을 주세요

남동생에게 힘을 주세요

남동생이 마음속에 꿈을 간직하고

그 꿈을 이룰 수 있도록 힘을 주세요

여동생에게 힘을 주세요

여동생이 좋은 남자 만나

한평생 행복하게 살 수 있도록 힘을 주세요

아버지에게 힘을 주세요

아버지가 언제나

건강하게 살 수 있도록 힘을 주세요

천일시화 예고: 제2권

제5부

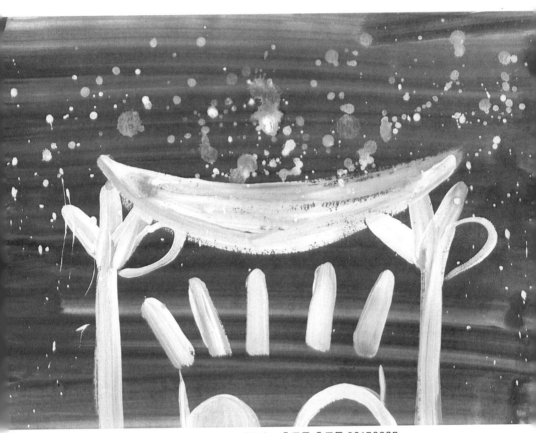

Cheonilsihwa Ego #00181. 후드득 후드득 20150205

#00181. 후드득 후드득

삶의 순간순간마다

생소한 문제가 자꾸만

툭,

하니

던져지고 또 던져진다

그렇게

쉬지 않고

던져지는 문제를

척,

하니

풀어내지 못하면

삶이 자꾸만 힘들고 고달파진다

후드득

후드득

미적분보다 훨씬 어려운 문제들이

삶 속으로

빗

발

치

듯

쏟

아

진

다

후드득

후드득

그

렇

게

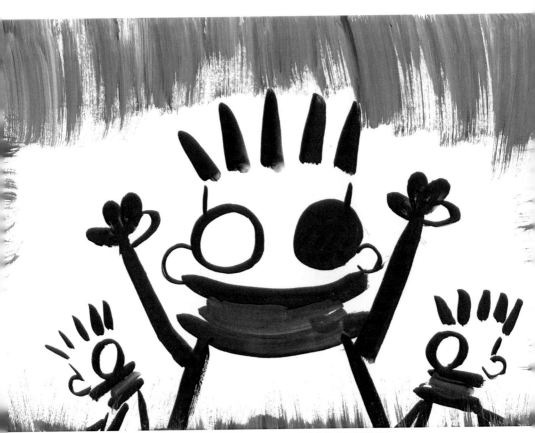

Cheonilsihwa Ego #00182. 열여섯 살 20150205

#00182. 열여섯 살

나는 어느새
너희들과 같이 열여섯 살이다

서른이 훌쩍 넘은 내게
또 하나의 사춘기가 온 것만 같다

가슴속에서 무엇인가가
막 꿈틀거린다

내 존재는 정말 참을 수 없을 만큼
무중력상태다

나는 너희들 속에서
너희들과 같이 열여섯 살이다

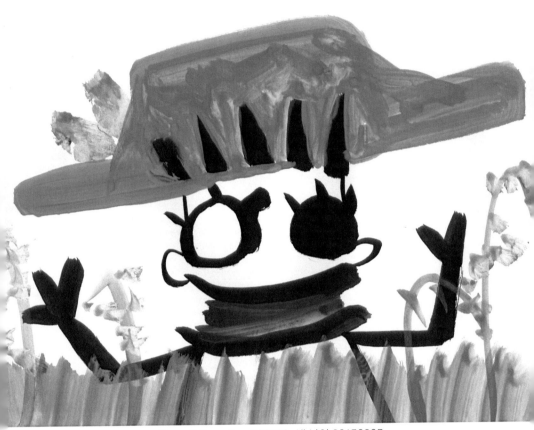

Cheonilsihwa Ego #00183. 내 나이 20150205

#00183. 내 나이

누군가를

마음껏 사랑해도 좋을

나,

이,

그렇다고

아무나 막 사랑할 수는 없는

나,

이,

사랑하고

그 사랑을 책임질 수 있어야 할

나,

이,

하지만

대놓고 누군가를 유혹하기에는 좀 멋쩍은

나,

이,

그래도

평생 혼자 살지 않으려면 어떻게든 해야 할

나,

이,

내,

나,

이,

서른 둘

Cheonilsihwa Ego #00184. 행복은 어쩌면 20150205

2005년 7월 31일 일요일

#00184. 행복은 어쩌면

행복은 어쩌면

손이 닿는 거리에 있…… 다

행복은 어쩌면

밥을 먹는 것보다도 쉽…… 다

행복은 어쩌면

마음먹기에 달려 있…… 다

행복은 어쩌면

이미 우리 곁에 있었을지도 모른…… 다

행복은 어쩌면

발이 닿는 거리에 있…… 다

Cheonilsihwa Ego #00185. 시인의 이야기 20150205

#00185. 시인의 이야기

회사 일을 하면서
매일 시를 쓴다는 것은
쉽지 않은 일이었네

잠들기 전 피곤한 눈을 게슴츠레 뜨고
간신히 써내려 가는
고독한 시인의 이야기여,

시의 모습을 하고 있지만
시가 아닌 것처럼 느껴질 수도 있는
낙서 같고 일기 같은 나의 시여,

아,
나의 수줍은 이야기여

Cheonilsihwa Ego #00186. 밀린 시를 쓴다 20150205

#00186. 밀린 시를 쓴다

밀린 시를 쓴다

밀린 시들에 밀려

더욱 밀려버린

첩첩산중 같은 시를 쓴다

시가 자꾸 물결처럼

내 곁에서 멀어지니

시는 어제와 어제 속에서

아찔한 절벽처럼

까, 마, 득, 하, 다,

그

렇

게

밀린 시를 쓴다

Cheonilsihwa Ego #00187. 짝이 없으면 20150205

#00187. 짝이 없으면

짝이 없으면 짝을 찾기 위해

눈에 불을 켜고 수많은 날들을 보내야 한다

짝을 찾으면 짝을 잃지 않기 위해

온몸을 불사르며 수많은 날들을 보내야 한다

짝을 잃으면 짝을 다시 찾기 위해

눈에 불을 켜고 또 수많은 날들을 보내야 한다

Cheonilsihwa Ego #00188. 눈이 시렸다 20150205

#00188. 눈이 시렸다

시가 자꾸 밀리는 이유는
컴퓨터 화면을 보는데
눈이 시렸기 때문이다

하루 종일 회사에서 일하고
밤늦게 피곤한 몸으로 집에 와서는
컴퓨터를 켜고 떡 하니 앉아
컴퓨터 화면을 뚫어지게 바라보고 있으면
얼음이 꽁꽁 얼어붙은 추운 겨울에
손이 시린 것처럼 눈이 시렸다

하루 종일 나도 모르게
눈을 너무 혹사시켰던 것은 아닐까
아······
내게는 충분한 휴식이 필요하다

Cheonilsihwa Ego #00189. 버릇 20150205

#00189. 버릇

신발을 끄는 버릇을 가진 친구,

그가 사무실에서 움직이면

움직일 때마다 바닥에 검은 고무자국이 남는다

청소하는 아줌마들이 매일 뭐라고 하고

상사 한 명이 주의를 줬는데도

그 버릇은 절대로 안 바뀐다

오히려 점점 더 심해져서

바닥은 온통 고무자국으로 가득하다

버릇은 참 무서운 거다

Cheonilsihwa Ego #00190. 여자 나이 20150205

#00190. 여자 나이

이제는 안경알을 바꿀 때가 됐다

요즘 내가 여자 나이를 잘 알아맞히지 못한다

화장 때문이었는지

조명 때문이었는지

의상 때문이었는지

성형 때문이었는지

도무지 여자 나이를 알아맞히지 못하겠다

이제는 정말 안경알을 바꿀 때가 됐다

Cheonilsihwa Ego #00191. 방황하고 있었네 20150205

2005년 8월 7일 일요일

#00191. 방황하고 있었네

한 가지 일에 정신을 쏟다 보니

세월이 가고 있다는 것도 잊고

내가 나이를 먹고 있다는 것도 잊고

다른 사람들이 같이 나이를 먹고 있다는 것도 잊고

세상이 변해 가고 있다는 것도 잊고
내가 이 같은 사실을 모두
잊고 있었다는 것조차 잊고 말았네

수많은 변화의 소용돌이 속에서
나는,

수많은 문명 충돌의 파편 속에서
나는,

갈 곳을 잃어
중심도 없고 방향도 없이 그렇게
방황하고 있었네

Cheonilsihwa Ego #00192. 은둔 20150205

2005년 8월 8일 월요일

#00192. 은둔

1년 365일 동안

눈을 감고 귀를 막고 입을 다물고

이 세상,

저 세상,

이도 저도 아닌 세상,

그 어느 곳에도

마음 하나 두지 않은 채

사람을 떠나

사람 밖에서

사람 없이 홀로 고독하더라도

진정 날 알아주는 이는

하나 없을 것 같구나

Cheonilsihwa Ego #00193. 언어의 광산 20150205

#00193. 언어의 광산

너를 파헤치면

네 안에는

더욱 심오한 네가 들어 있다

네 안을 들여다보면 볼수록

더욱 심오해지는 너를

나는 더욱 파헤치고 싶다

너는 언어의 광산,

나는 강철 곡괭이

Cheonilsihwa Ego #00194. 장벽을 넘어 20150205

#00194. 장벽을 넘어

넘지 못할 선을 넘어버린 사랑,

그것은
국가의 장벽을 넘었다고 해야 할 것인가
종교의 장벽을 넘었다고 해야 할 것인가
마음의 장벽을 넘었다고 해야 할 것인가

아니면
법의 장벽을 넘었다고 해야 할 것인가
인류의 장벽을 넘었다고 해야 할 것인가
우주의 장벽을 넘었다고 해야 할 것인가

오,
넘지 못할 선을 넘어버린 사랑

Cheonilsihwa Ego #00195. 한 여자를 사랑했을 때 20150205

#00195. 한 여자를 사랑했을 때

한 여자를 사랑했을 때
어디까지 사랑했어야
진정 사랑했다고 말할 수 있을까

혼자서 짝사랑으로
열병처럼 사랑했던 여자도 결국은
마음속에 아름다운 사랑으로 남고

서로 좋아서
불꽃처럼 사랑했던 여자도 결국은
마음속에 아름다운 사랑으로 남는데

한 여자를 사랑했을 때
어디까지 사랑했어야
진정 사랑했다고 말할 수 있을까

천일시화에고

②

Cheonilsihwa Ego #00196. 사랑이라는 건 20150205

2005년 8월 12일 금요일

#00196. 사랑이라는 건

사랑이라는 건 참 쉬우면서도 어려운 거다

어쩌면 사랑이라는 건

참 어려우면서도 쉬운 건지도 모르겠다

내가 가진 것을 보고 나를 좋아하는 여자가 있다면

나는 그 여자가 그렇게 좋지는 않을 것 같고

내가 가진 것이 없다고 나를 싫어하는 여자가 있다면

나 역시 그 여자가 그렇게 좋지는 않을 것 같다

나의 사람됨을 보고 나를 좋아하는 여자가 있다면

나 역시 그 여자가 참 좋을 것 같고

나의 사람됨을 보고 나를 싫어하는 여자가 있다면

나는 그 여자가 그렇게 싫지는 않을 것 같다

내가 가진 것을 보고 나를 좋아했던 여자는

내가 가진 것이 없어지면 나를 아주 쉽게 떠날 것 같고

나의 사람됨을 보고 나를 좋아했던 여자는

내가 가진 것이 없어져도 내 곁에 남아 힘이 되어줄 것만 같다

사랑이라는 건 참 어려우면서 쉬운 거다

어쩌면 사랑이라는 건

참 쉬우면서도 어려운 건지도 모르겠다

Cheonilsihwa Ego #00197. 사랑이었네 20150205

2005년 8월 13일 토요일

#00197. 사랑이었네

사랑하고 싶었지만

사랑할 수 없었던 것도 사랑이었네

사랑할 수 없었지만

사랑할 수 있었던 것도 사랑이었네

사랑하고 사랑했지만
사랑한다고 말할 수 없었던 것도 사랑이었네

사랑한다고 소리치지는 않았지만
사랑을 온몸으로 느낄 수 있었던 것도 사랑이었네

사랑을 피하고 싶었지만
사랑을 피할 수 없었던 것도 사랑이었네

사랑할 수 있었지만
사랑할 수 없었던 것도 사랑이었네

사랑할 수 없었지만
사랑하고 싶었던 것도 사랑이었네

Cheonilsihwa Ego #00198. 게으른 시인 20150205

#00198. 게으른 시인

바쁘다고 핑계만 대던 게으른 시인은
4년 가까이 시를 손에서 놓고 지냈다

모처럼 시를
다시 손에 쥐고

모처럼 시를, 시를, 시를
다시 손에 한 움큼 쥐고

4년 가까이 되는 우주의 단잠을
깨우고 또 깨우고

4년 가까이 되는 내면의 침묵을
깨우고 또 깨우고

입을 열었다 창문을 열었다 하늘을 열었다

그래, 열었다 열렸다 여렸다 어렸다 알았다

바쁘다고 핑계만 대던 게으른 시인은
4년 가까이 딴짓만 하고 또 딴짓만 했다

왜 바쁨 속에서도 항상
나침반의 바늘은 북쪽을 가리키고 있을까

왜 혼돈 속에서도 항상
북극성의 방향만큼은 잊지 않고 있을까

게슴츠레 떠진 봄기운 가득한
강아지 눈빛처럼 희미하게나마

세상의 수많은 기록물들을
가슴속으로 쓸어 담았다

또 한 번 변한 세상에
또 한 번 새로운 다짐을 버릇처럼 내던지며

4년 가까이 시를 쓰지 않은 시인은

다시 시를 밥 먹듯이 쓰기로 결심했다

Cheonilsihwa Ego #00199. 시에게 바침 20150205

#00199. 시에게 바침

시를

즐겁게 쓰면서

행복한 하루를 보내려고

마음먹고 또 마음먹었는데

시는 갑자기 많은 변명을 늘어놓으며

시인에게 심한 욕설을 했다

분명 시인이 무슨 말실수를 했던 것 같다

분명 시인이 그를 화나게 했던 것 같다

마치 환각에 빠진 것처럼

시는 시인의 머리를 때리고 또 때리고

그러다가 어느 순간

뒤통수를 두들기듯 때리고 또 때리고

게다가 손톱으로 할퀴고 꼬집으며
인정사정없이 시인에게 상처를 낸다

가나다라마바사!
아자차카타파하!

아야, 어여가,
오요, 우유, 으이고!

나냐, 너녀가,
노뇨, 누뉴, 느니다!

메스껍게,
메스껍게,

그토록 아득히
끓어오르던 분노여……

시인의 삶을 움켜쥐고 뒤흔드는

어쩌면 너무나도 잔인한 시여,

침묵으로 조용히 일생을 숨어 지내다가

따사로운 한 줌 빛을 시인에게 내던지고 사라져버린

쓰라린 상처의 설움,

어쩌면 너무나도 혹독한 시여,

시인이 말장난 하는 것처럼 보였을까

시인이 말꼬리 잡는 것처럼 보였을까

마음껏

시인을 두들겨 패고

속 시원하니,

시여,

오늘 하루를 의미 있게 보내는 것은

시에게 그렇게 두들겨 맞고

그 두들겨 맞은 느낌을

시의 언어로 표현하는 거다

시인이 이렇게 살아 있으므로

아프면 아프다고 시를 써야겠다

시인이 정말 이렇게 살아 있으므로

아직 희망이 남았다고 시를 써야겠다

시인이 죽었다면 이렇게

시를 쓰지도 못하겠지

그냥 정지해 있는 수평선 위에

멈추어 선 커다란 고민 덩어리 하나,

외로웠기에

시를 찾았던 것일까

익숙했기에

시를 찾았던 것일까

시를

밥 먹듯이 쓰면서

시인은 시의 자취를 남긴다

말로 표현할 수 없는 빛깔의 숲 속으로

까마득히 멀어지는

무지개, 하얀 구름, 파란 폭풍, 돛단배여,

밥 먹듯이

너를,

너를,

저 넓고 파란 하늘에 꼼꼼히 적는다

오,

시어……

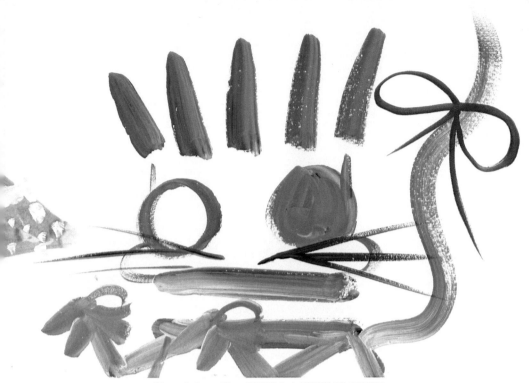

Cheonilsihwa Ego #00200. 눈다락쥐 20150205

2009년 4월 2일 목요일

#00200. 눈다락쥐

눈,

다락,

쥐,

쌔앵,

쥐,

캄캄한 동굴 속의 박,

쥐,

이쁘,

쥐,

거기 참 멀,

쥐,

오늘 참 행복하,

쥐,

갑자기 사랑이 막 솟구쳐 오르,

쥐,

눈,

다락,

쥐,

더러운 손으로 눈 만지면 안 되,
쥐,

꿀꿀 돼,
쥐,

참 이쁘,
쥐,

눈,
다락,
쥐,

쌔앵,
쥐,

눈부신 동굴 속의 박,
쥐,

하하하 그렇게 웃,

쥐,

호호호 그렇게 웃,

쥐,

껄껄껄 그렇게 웃,

쥐,

참 재밌,

쥐,

눈,

다락,

쥐

정다혜

미술대학을 나오지는 않았지만 어릴 때부터 그림 그리는 게 마냥 좋아서 그림을 즐겨 그렸어요. 고등학생 때부터 동양화를 배웠는데, 수상 경력은 국제미술대회에서 동양화 부문 특상을 받은 것이 전부입니다.

꿈에 대해 방황하던 스물두 살 때, 그동안 칭찬을 가장 많이 받았던 '그림'이라는 것을 그리고 싶었고 또 미술 작가가 되고 싶은 마음에 집 앞에 있는 문구점으로 무작정 달려 나가 4절지 도화지와 물감을 사서 노래를 틀어놓고 그림을 그리기 시작했습니다.

그때 그렸던 그 그림처럼 구애받지 않고 자유롭게 꿈을 펼치며 세상에서 놀고 싶었거든요. 그림을 그리자마자 마치 캐릭터가 저 대신 세상에서 놀아주고 있다는 느낌을 강하게 받았어요. 그 후로 이름을 생각하다가 자신의 자아인 에고(Ego), 그래, '에고' 하며 이름을 지어주었지요. 하얀 도화지 위에서 놀고 있는 에고의 모습을 보면 꼭 저의 소망이 간접적으로 이루어진 것 같은 느낌이 들었거든요.

그러다가 이 '에고'라는 캐릭터 그림을 자꾸 그릴수록 이 캐릭터에 대한 관심이 더해져서 친구에게 의견을 물어보기도 하고 주변 사람들에게 보여주기도 하면서 그 모습이 점점 분명해져 갔어요.

저는 그날 강하게 느꼈던 하나의 감정을 해소시키는 마음으로 작품을 그렸고요. 이렇게 해서 완전한 에고의 모습들이 나타나게 되었죠.

제가 지금까지 에고의 여러 모습들을 작품화해서 표현한 것처럼 앞으로도 끊임없이 에고 작품 활동으로 사람들의 잠재의식을 깨워주고 힘든 부분을 다독여주는 작가가 되기 위해 앞으로도 노력할 것을 약속합니다.

현우철

고등학교 1학년 때부터 약 7년간의 습작기간을 거쳐 1997년 PC 통신 천리안 문단을 통해 시를 처음 발표하며 작품 활동을 시작했습니다.

1998년 11월 첫 시집 『새로운 하루가 시작되었다』를 발표한 이후에는 주로 개인 홈페이지와 블로그 등의 1인 미디어를 통해 작품 활동을 해왔습니다.

매일 1편씩 1,000편의 시를 써서 언젠가 꼭 멋진 책으로 출간하겠다는 뚜렷한 목표를 세우고, 이를 꼭 달성하기 위해 일상생활 속에서 틈틈이 노력했습니다. 회사 일을 하지 않아도 되는 시간인 출근 전과 퇴근 후의 시간을 최대한 활용하여, 주어진 시간 내에 한 편의 시를 일정 수준 이상으로 완성하기 위해 수많

은 시행착오를 겪으며 노력과 노력을 거듭했습니다.

어렵고 힘든 과정이었지만 결국 10년 만에 1,000편의 시를 완성하고 정다혜 작가의 천재적인 그림 작품 1,000점과 함께 이렇게 빛을 보게 되었습니다.

누구나 자신이 선택한 분야에서 남다른 노력을 한다면 자신이 생각했던 무엇인가를 어느 정도 이룰 수 있다는 것을 스스로 증명해보고 싶었습니다.

제 자신이 하나의 실험체가 되어 10년 동안 노력해본 결과, 방법을 제대로 알고 꾸준히 노력한다면 결국에는 뜻한 바를 이룰 수 있다는 것을 뼛속 깊이 느낄 수 있었습니다. 물론 사람마다 정도의 차이는 있을 것입니다.

1,000편의 시를 완성하기까지의 과정을 한마디로 표현한다면 '자신과의 끊임없는 싸움'이었습니다. 회사 일은 회사 일대로 하면서 날마다 시를 쓴다는 것은 정말 쉬운 일은 아니었습니다. 수많은 실패와 좌절을 겪으며 힘든 순간을 보내야 하는 날들도 있었습니다.

하지만 그럴 때마다 항상 행복을 생각하고 꿈을 생각하고 희망을 생각하고 긍정을 생각하며 노력했습니다. 너무 힘들 때는 어쩔 수 없이 시를 쓰지 못해 휴식기간을 갖기도 했습니다.

결국에는 포기하지 않았기 때문에 1,000편의 시를 완성할 수 있었던 것 같습니다. 비록 10년이라는 시간이 걸렸지만 말입니다.